疫情亦晴

送給香港人的疫後「心靈手信」

回顧與重整　踏步向前行

「市民要維持口罩令，出入公共處所必須掃描安心出行。」

「整幢大廈圍封強檢，居民不得擅自離開，目標在凌晨兩點前完成。」

「第五波疫情嚴峻，呼籲僱主在可行的情況下安排員工在家工作。」

「食肆晚上六點後禁堂食，戲院等娛樂場所暫停營業。」

自從衞生署衞生防護中心在2020年1月確認了第一宗輸入本地新冠肺炎個案以後，一波又一波的疫情接踵而來，令市民的生活大受影響。

在各種措施的限制之下，許多活動被迫終止，民眾的生活作息也被迫改變。例如口罩天天佩戴，彷彿變成身體一部分；而媒體的報道，像是新冠疫情記者會、專家到疫情擴散的屋苑視察和疫苗接種計劃等，成為了每個人的日常聚焦。

不管我們曾否「中招」，疫情對於大部分的人來說，無疑是一段艱苦的日子。香港大學在2020年公佈的一項調查指出，逾七成的受訪者因為社會事件及疫情，出現了創傷後壓力症症狀。

歷經三年，市民的「抗疫疲勞」實在不言而喻。

「心影薈」成立十年以來致力推廣精神健康，鼓勵大眾透過攝影，

分享日常生活的感受。原本我們會定期舉辦攝影活動，奈何在疫情期間要保持社交距離，所有的聚會和展覽均被剎停。於是，我們透過社交媒體設立了「『疫』境心影・『港』心情」的活動，在每個月推出不同的主題，邀請大家用身邊的攝影器材，不管是手機或相機，記錄疫境下的人與事，並在網上分享其作品。

有賴大家的熱烈支持，我們在過去三年收到了數千張的作品，成績鼓舞。每幅相片的取材、角度各有特別，細緻地捕捉了疫情下人們生活的影子。我們在芸芸作品之中輯錄了其中的一些照片，拼出了一幅「香港疫情碑」——縱使這一段路走的不易，但它不只是一幕幕失落的風景；反而，它體現出了我們歷練過後積極和堅韌的態度。

人面對重大事故時，會產生情緒和感覺。

情緒，例如喜怒哀樂，是一種與生俱來的情感反應，常出現在腦部的「杏仁核」區域。有時候，情緒的顯現較大腦前額葉皮質等綜合分析還要快速，這樣才能使人更迅速反應保護自己或他人。

感覺，另一方面，是人對情緒的一些經驗或感受，需要腦部去處理，最後儲存於海馬體裏。正所謂「不開心的事，就忘記它吧！」事實上，人的意識或潛意識會試圖忘記一些不愉快的經歷和感覺。這是一種心理上的防衛機制。但是，如果我們沒有適當的處理這些負面的感覺，我們往往無法從經歷和錯誤中學習和成長。當面對傷痛時，慣常的情緒行為便湧現，若屬較大型的突發事件，情緒反應亦較大。有時候，當我們不去處理情緒的時候，它們並不會消失，反而令我們的心情持續低落。

所以，從精神健康的角度上，我們需要回顧（Revisiting）和重整（Reprocessing）情緒與感覺，聆聽和理解心中最真實的情感，並在過程中不加批判地處理。這個過程是需要時間和空間的，但只有這樣，我們才能慢慢地把情緒和感受表達出來。透過書中的照片、小故事、以及一些市民、專家和知名人

士的分享，讓我們回顧過去，重整思緒，用豁達、正向的心情迎接未來。我們亦在書中加入了一些「護心錦囊」，為將來新的逆境作好準備。

　　執筆之時，迷霧漸散，社會逐漸步上復常之路。回顧這三年多的逆境，我們經歷過悲傷、我們感受到無奈；但這一段旅程，令我們更加清楚下一步的路。這一本圖文集，包含了三年來的種種點滴，訴說了市民的擔憂、堅持和希望。它並非一本單純的集體回憶，而是這段不凡旅程的「心靈手信」。

　　展望將來，攜手同行。我們僅將此書呈獻給你及你的親朋好友。

走過陰霾
Dr. Ivan Mak・3/2022
當迷霧漸散時，你我可有發現
其實陽光一直在身旁守候？

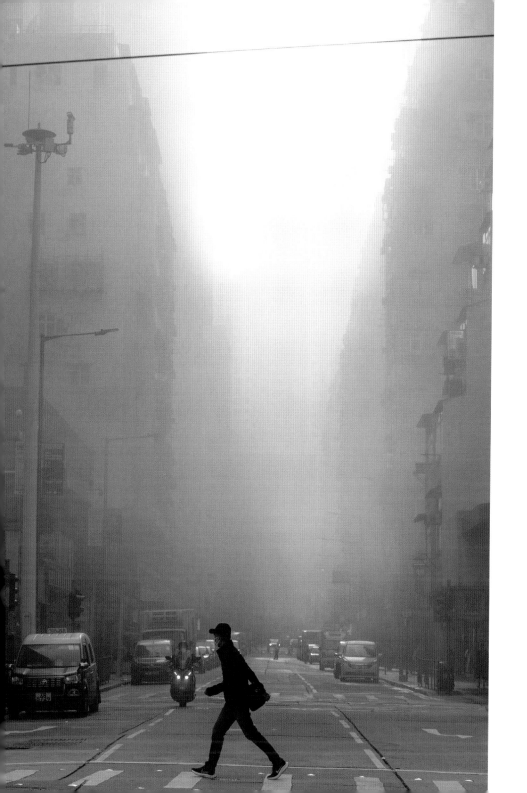

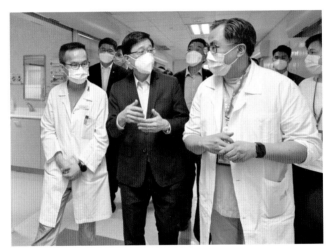

行政長官李家超（前排中）2022 年 8 月 17 日視察醫院管理局傳染病中心，聽取醫護人員介紹兒科隔離病房的運作。

「『疫』境心影·『港』心情」故事攝影集
推薦序

回望過去三年多，香港疫情反覆，經濟受創，社會無法如常運作，人與人之間的距離被迫拉遠，大家的心情難免有所起伏。

心影薈向來致力推廣心靈健康，故此由二零二零年春天起，展開「『疫』境心影·『港』心情」相片徵集活動。心影薈通過社交平台，邀請大眾用相片記錄疫情下的人和事，包括民生百態、醫護人員無私奉獻的精神、各界齊心抗疫的力量、中央無間斷的援港措施等，鼓勵市民以正向思維，面對這段充滿挑戰的日子，並提供交流途徑，讓市民表達心情，紓緩情緒。

隨着我們最終戰勝疫情，香港踏上復常之路，心影薈已蒐集大量佳作。該會現出版故事攝影集，通過精選作品，記錄疫情的光影，同時呈現香港人眾志成城、守望相助、迎難而上的團結精神。

我相信，讀者細賞攝影集，除了可重溫各方在抗疫路上所付出的努力外，還可從中得到啟發，更好地應對人生逆境。就讓我們繼續團結一心，攜手締造更美好的社會、更快樂的未來。

香港特別行政區
行政長官李家超

高永文醫生

全國政協常務委員
行政會議非官守議員
前食物及衞生局局長
GBS，BBS，JP

抗疫之路　居安思危

本港新冠肺炎疫情來得既急且長，最嚴峻時單日確診人數高達五萬人，大批患者求助無門，累計過萬人死亡，公立醫院爆滿、老人院舍淪陷、學校停止面授課堂、市民排隊搶購防疫物資、失業率持續攀升……最終抗疫三年，全港上下一心，發揮團結互助精神，再加上中央全力支援，成功穩住疫情。

揭開此書，良久未能放下，因為書中每章內容，都勾起一幕幕抗疫的情境，腦海重現很多關鍵時刻，每張相片都令我細味咀嚼，感覺就像提醒我們逆境隨時降臨，須時刻居安思危，做好準備，避免再讓新疫情癱瘓社會。

認識「心影薈」近十年，感謝一班充滿熱忱的精神科醫護人員及攝影界熱心人士，透過推廣攝影，分享生活點滴，從而關注心靈及精神健康。攝影其實也是我興趣之一，每逢長假期便會帶同「長短火」拍攝雀鳥的美態，記錄大自然的景象，專注拍攝繼而欣賞作品時，的確令人心情輕鬆愉快；因此感謝「心影薈」在疫情期間，於網絡平台展開攝影活動，令參與者能分享所見所聞，讓心中的感情得以紓緩。

相片不單記錄影像，定格一刹那的時空，同時亦展現了背後的意義，此書回望香港最艱巨的抗疫之路，言簡意賅、細節動人，記下疫情每個關鍵時刻，值得大家細閱及收藏。

　　最後，我亦藉此衷心感謝默默為抗疫付出的每一位，有賴各界萬眾同心、目標一致、無私付出，成功令香港一步一步走出困境，重回正軌。

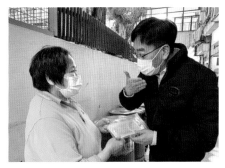

新冠疫情期間，高永文醫生派發抗疫物資給有需要市民。

陳 肇 始 教 授

香港大學護理學院教授
前 食 物 及 衞 生 局 局 長
G B S ， J P

定 格 光 影 瞬 間　治 癒 心 理 陰 霾

攝影是光與影的藝術。有了光，才有影；有了光，才能看見色彩；有了光，亦有了畫面。在拍攝過程中，隨着光影和取景角度的變化，可以定格到不同的瞬間。

生活是一朝一夕，亦喜亦憂，亦苦亦甜。自 2020 年初新冠病毒開始蔓延至今已有一千個日與夜，驀然回首，彼時有烏雲、有陰霾，但陽光卻從未離開過。

對於很多樂忠於捕捉光影瞬間的人士而言，「心影薈」網上攝影分享活動便是照進疫情生活下的一束陽光。非牟利團體「心影薈」創會會長、精神科專科醫生麥永接致力於推廣精神健康，鼓勵大眾透過鏡頭療愈心靈，記錄疫情點滴，藉助相片抒發緊張和焦慮的情緒，分享苦中作樂和生活的小確幸，從而加強共識，拉近心與心的距離。

麥永接醫生在社交網絡平台發起的「『疫』境心影·『港』心情」活動，反響熱烈，在過去三年收到數千張佳作。《疫情 亦晴》集結上百幅作品，定格無數疫情難忘瞬間，令人回味無窮。在攝影集裏，透過相片，我感受到深水埗戴着口罩的演奏者對音樂和生活的熱愛，體會到了父母對上網課的小朋友的關愛與擔憂，亦都看到了同心抗疫醫護人士的忙碌身影。一張張相片勝過千言萬語，令我百感交集，許多回憶都湧上心頭。希望看到這本

攝影集的讀者反觀疫情，感恩使我
們變得更加堅強的過往，面對逆境
也能勇往直前；感恩疫情催生的新
突破，加速生物科技高速發展；感
恩當下，珍惜愛護家人朋友；感恩
自己的身體，同時更關注心靈健
康。

　　燦爛的陽光可以穿過烏雲，祝
願各位讀者保持正向思考，享受內
心的陽光。

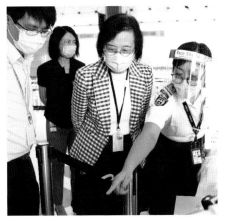

2021 年 9 月 13 日時任食物及衛生局局長陳
肇始教授（右二） 到機場視察「外防輸入」
措施。

陳家亮教授

香港中文大學
醫學院院長
S B S , J P

疫情下香港人的心靈攝影日記

本港受新冠病毒疫情影響轉眼三年多，執筆之際社會正逐步復常，例如球場上等候接受檢測的人龍消失，機場回復昔日的人來人往，餐廳和商店也有絡繹不絕的客人。

回想這三年的疫情，有好幾個畫面在我腦海內留下深深的烙印。

首先是 2021 年底我從外地回港，被安排在酒店隔離 21 天時。在那三星期漫長的日子，我每天都在酒店房內望着窗外陽光和夜色交替的畫面。在隔離期間過着刻板生活的我，除了靠吃東西、做運動和看電影消磨時間外，就只能夠靜靜地望着窗外的天空，由黎明到中午、由中午到夕陽、由夕陽到萬家燈火、由萬家燈火到渺無人煙的深夜、由深夜又到黎明。這段時光令我更深地意識到誰也不能抵擋光陰流逝，遂反思究竟我們要怎樣過生活才算不枉此生？

另一個畫面是第五波疫情高峰時，公立醫院急症室外一排排的臨時帳篷，和那條長長的救護車車龍。帳篷下、車廂內，盡是一些因受感染而相當虛弱的老弱患者。為幫助這些前來求醫的市民大眾，醫護人員以至各個在不同崗位作支援的同事，皆不眠不休地盡力搶救每個生命。作為參與醫學教育的一份子，其中一件最讓我感動的事是有醫學院學生主動發起到安老院舍協助推動疫苗接種。事實上，我們已累積數以千計的醫學院教

職員和學生分別參與醫院及社區的抗疫工作。

還記得有一晚，我在內鏡中心和專科診所忙了一整天後，走到醫院附近的超市打算購買公仔麵果腹，想不到貨架上已經空空如也，可想而知當時市民面對着嚴竣疫情，加上未必能接收最全面的資訊，因而造成了極大的恐慌。

每次腦海中泛起上述這些畫面，總會令我心中一沉。但利用不同工具為這些經歷留下記錄卻是相當重要，一來為了讓我們記住這些事件帶來的反思，二來也見證着危難當前的互助守望的精神。

我很高興看到「心影薈」在疫情期間雖然受社交距離措施限制，未能如常舉行實體的攝影活動，但一眾成員仍積極在社交平台推廣攝影，並展開了「『疫』境心影‧『港』心情」活動，鼓勵大眾善用手機或相機記錄疫下的人與事，並上載分享，讓廣大市民也透過鏡頭記錄他們的「疫」境故事，為這段不容易過的日子添加一點溫度。

深願各位讀者能欣賞書中每幀相片的細節，並細味每個生活的實錄故事，從中思索我們在這段抗疫日子的得與失，藉此調整個人的思緒。希望透過這段深刻經歷所得的反思，讓我們成為更好的人，也更好地迎接未來。

2023 年 4 月

陳友凱教授

香港大學包玉星基金
精神醫學講座教授

再 發 現 : 少 了 ? 原 來 是 多 了

2020 年初，香港剛剛經歷了史無前例的社會動盪，新冠疫情靜靜地展開了。疫情初期，防疫物資短缺：口罩，酒精液都缺貨。疫情的展開令很多人想起當年 SARS 病毒所引致的情況。停課，餐飲限制，相繼而來。初時還有一種疫情可以在數個月內減退的想法。結果疫情持續下去了，2020 年過去了，2021 年也過去了。2022 年還出現了 Omicron 疫情所引致的大混亂，直到 2022 年下旬，社會才小心翼翼，膽顫心驚地逐步走向復常。

這三年的時間所帶來的衝擊是史無前例的。交通停頓了，航班減少了，飛機師和空中服務員失業了。旅遊業停頓了，餐飲業重創了，酒店要依賴 staycation 和檢疫來維持運作。經濟活動整體減少了，空氣清新了。本地遊成為熱門活動。香港的天空也出現了久違很多年的藍天。遊人少了，商場沒有那麼擠塞。出外用膳也不用訂位，服務非常周到。

在這一切轉變的背後，需要很多適應。每一個人都要面對可能從來未遇到過的挑戰。我們的團隊剛剛在這段時間正進行大規模的社區青年精神健康調查。調查數據顯示香港年青人的精神健康指數出現了警號。我們亦剛剛有機會嘗試發展社區內的青年精神健康早

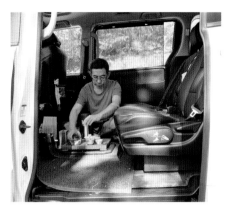

疫情中，有幾次前往近郊，在自然的環抱中，車內小小的空間當成了一個茶室。

期干預平台，但面對疫情所帶來的社會轉變，平台的發展工作非常困難。團隊不斷尋求方法，可以更緊貼地接觸有精神困擾的年青人。最後發展了「線上的精神科初步評估」項目，經過團隊一番努力後，有了初步的服務成效，幫助了一班本來不容易接觸，但極有需要幫助的年青人。

在疫情中，和很多人一樣，生活習慣的改變令我重新思索一些生活習慣和價值觀。其中重新發現了「多即是少，少即是多」的道理。沒有了出外旅遊的方便，有幾次便前往近郊的野餐燒烤場地。當時這些戶外場地是被封閉的。在附近可以泊車的地方停下來，打開車門。車外綠葉搖曳，迎來涼風，在車內置一套小型茶具，帶了暖水，便可以沖泡綠茶品嚐。在自然的環抱中，車內小小的空間當成了一個茶室，倒有點兒像茶道初期宗師們所重視的小型茶室意境。可以享受一個下午！

鄭丹瑞先生

香港的著名傳媒人、
電台DJ、電台節目
總監、電台總裁、
也是演唱會創作總監、
電影監製、導演、
編劇、演員和作家。

一幀照片的威力

　　因為疫情，誕生了健康旦這個網上健康資訊平台，得到很多醫生專家的信任，每次邀請他／她們上來直播或者錄播，永不托手睜，甚至有醫生主動要上來健康旦講解當時疫情狀況，只因為知道我的資訊平台絕少刪剪，原汁原味分享的健康資訊，他們可以暢所欲言。疫情三年，所有人都活在繃緊的生活壓力下，就算未中招，情緒早已不經不覺地受到影響，不少人接近崩潰邊緣。我的團隊認為事態嚴重，「疫情緒」必須正視，於是邀請很多精神科醫生、心理專家，深入淺出的分析，提供心理輔導。從

中，我認識了「心影薈」，十年前由一班精神科醫護人員、醫療及攝影界有心人組成；利用一幀一幀的照片，放到網上跟同道人分享，訴說自己埋藏心底，總覺得有口難言的說話，抒發鬱結難解的心情，反應超乎預期，才發覺，原來一幀照片，可以有如此威力，能夠癒人自癒，尤其對有情緒問題的人，就更加是一服「不苦口」的良藥。過去三年，因為疫情問題，集體出外攝影並不可行，但這班精神科醫護人員、攝影界的有心人，並沒有就此放軟手腳，兩年前搞了個「『疫』境心影‧『港』心情」活動，呼籲

大家利用硬照記錄低疫情下的香港，由於反應熱烈，作品水平又高，令「心影薈」萌生出版《疫情亦晴》的念頭。「心影薈」邀我寫序，是我的榮幸，我這個人要求多多，寫序之外，要買一批「安撫心靈良藥」，送給健康旦的觀眾。

序
鄭子誠先生
演員、電台節目主持人

照片見證　感恩成長

　　生命中不是每件事都需要記住，但想忘記的，卻偏偏刻骨銘心，原來學會忘記比學會記住更加困難。但話說回來，其實也不需要忘記，因為它們的而且確發生過，真真實實的成為我們生命歷史的一部分，而歷史是不需要忘記的，需要的；只是放下。

　　感激「心影薈」將過去三年這個「歷史時刻」所徵集的相片編輯成書，令當年以為險些「走不過」的日子，重新湧上心頭。

　　看着相片，百感交集的同時，亦令我深深體會；光陰總是會令人成長，無論曾經有過怎樣的感覺，都會在事過境遷之後篩去事物的枝葉，只留下感恩的印證。

挺 過 來 了

這幾年，大家大概都過得不容易吧。

每天戴着的口罩，阻隔的不止是飛沫和病毒，還阻隔着人與人之間的溫暖和關心。僅餘露出的一雙眼睛，看到的盡是生活中的困難和挑戰。即便是一些美麗的、燦爛的、窩心的、動人的……這些稍縱即逝的美好風光，不是被眼前的困境擋着，就是在腦海中一閃而過，不留下任何痕跡。

但是無法無視生活中的困難吧！的確，很多事情未必能在一時三刻解決，往往需要花上大量的堅持和努力，艱苦前行。然而，若放諸於時間的長河之中，一段時間的窘境原來也只是佔據着一小點的位置。每當回望那艱難的一小點，反而想多謝那時候的自己，和曾經幫忙的每一位。

把美好留住、放大，將難處凝固、壓縮。攝影，正正就能做到。以往我曾經採訪「心影薈」創會會長麥永接醫生舉辦的街頭攝影活動，我看到參加者怎樣享受攝影的過程，如何透過鏡頭表達所思所想、以作品抒發情緒，也看到攝影如何幫助拍攝者和欣賞者尋找美好、跨過困難。

感謝「心影薈」十年以來一直積極鼓勵大眾透過攝影分享生活，用作品連結攝影者與欣賞者，從而推廣心靈健康，在疫情期間，更定期以不同主題徵集相片。重溫過去數年的佳作，希望大家細心欣賞美麗的瞬間之外，亦能默默地讚賞一下挺了過來的自己。

 序

劉倩怡小姐

電 台 節 目 主 持 人

精神健康：正視，重視

　　執筆期間，香港鋪天蓋地式懷念逝世二十周年的張國榮。大家都談及，提起他的巨星風範、別樹一幟的歌唱風格和私下如何親切的對待身邊的人、沒有大明星的架子的優點等；但似乎大家都不願提起，甚至忘記了（根據報導）他可能因着「抑鬱症」而輕生。我曾想，如果「哥哥」身邊的人為他可能因「抑鬱症」而死的問題，設立關注這種精神健康的平台、資源，甚至更實際的設立基金，比搞眾歌手演唱會更好，令「哥哥」的離世展示更高的價值，香港社會將更為得益！

　　這三年的疫情，和再早一年發生的社會事件，令香港人實在疲憊

不堪！（電台和電視台藝人更歷史性的要戴口罩做節目和演出。）疲倦事少，精神出現問題事大；這種隱形的健康問題肆虐，無奈很多人缺乏認知和勇氣去面對⋯⋯令整個社會出現的後遺症更嚴重！

　　感恩由麥永接醫生創辦，加上很多義工幫忙的慈善團體「心影薈」，關注精神健康，利用影像世界帶大家認識情緒問題，甚至個別參與者能夠解憂抒情。「心影薈」在疫情期間不忘不棄要做的事，即使不能舉辦實體活動，也在網上平台進行，令一些疫情中的社會見聞得以表達，現在結集成書，更加可以將不能忘記的經歷，用容易入心的影像（看到某些作品還蠻輕鬆，

做節目都要戴口罩

有趣，例如戴罩游水），好好記下來，不需要冗長的文字，亦能讓我們銘記這段歷史，長遠地給我們提醒！

我有幸認識麥永接醫生，所以亦有幸參與「心影薈」的各項活動。願我們都將精神健康等同身體上的健康問題，同樣重視，熱切關注，勇於面對⋯⋯

學懂面對疫境就好，但願疫情永不再來！

常 霖 法 師

常霖法師俗名葉青霖，出家前為香港著名專業攝影師，於 2010 年剃度出家。法師的攝影經驗超過 50 年，亦經常分享他的攝影和修行心得，希望幫助多些人活 出 自 在 的 人 生。

三 年 疫 情 的 啟 示

新冠肺炎疫情三年多前在全世界爆發，造成人心惶惶，甚至產生過度的恐懼情緒，當時我勸喻大家，在那個非常時期要維持正常生活，出入都要「小心」做好防禦措施，佩戴口罩，避免去人多擠迫的地方，仔細瞭解預防疾病的方法，做好這些本分之後，再去「擔心」便是不必要的了。

「小心」是清楚覺察自己當下正在做的事，「擔心」卻是把心放在未來不一定會發生的事。當我們「小心」行事的時候，內心仍然是積極正面的，但在「擔心」時，內心卻是消極負面的。內心的負面情緒會產生負能量，而這些負能量會消耗和減弱我們的抗疫能力，因此放下對疫情的恐懼，是非常重要的。

事實上人生中有不少問題，都是無法徹底被解決的，例如老病死、怨憎會、求不得、愛別離等，當我們肯面對而不逃避，接受而不抗拒的時候，才有機會懂得如何理智地處理。新冠肺炎就像人生中一個沒法被徹底解決的問題，既然其他問題未能解決仍然可以如常生活，這病毒也就和那些問題一樣了。

工業革命以來，人類一直在濫用地球，物質生活解決了很多不便，卻沒有減少人類的煩惱。佛陀在《火宅喻》中也有形容，屋子已經發生火災，但孩子們因為正玩得不亦樂乎，完全沒有警覺，父親叫他們也不肯離開。這不就像如今地球暖化，引致天災頻仍，而大部分人仍然縱情享樂，絲毫不作思考的情況一樣嗎？

　　新冠疫情正是帶給我們一個反思生命的好機會，在面對外境與內在的問題交迫時，應該怎麼改變我們的生活方式與態度，擷取生命中真正的「需要」，而不是追隨着貪愛無窮無盡的「想要」。我們可能沒法憑一己之力讓生命中的煩惱完全消失，但可以減少被它的影響，從而活得更加自在。

　　轉眼三年過去，正如很多疾病專家說過，這個病毒結果轉變成風土病，跟流感一樣一直存在。藉此機會我們學到，人生中遇到任何困難，只需要「小心」去處理，而不需要過分「擔心」；方法是每當覺察到「擔心」的情緒生起時，立刻停一停，然後用心感受當下的呼吸，不再胡思亂想，「擔心」的情緒便會被釋放掉。

　　當然很多道理都是知易行難的，因此建議大家下載「停一停 心呼吸」的手機 App，然後每天早晚持續不斷地跟着練習，一段時間之後，除了可以提升自我的覺察能力，穩定的身心狀態也能使免疫系統發揮最佳功效，身心得到平衡，不論是對內或對外的任何情況，都能使身體與心智做出最好的反應。

　　這次的困難和逆境，就是讓我們好好學習的，假如放棄了這個令自己更進一步的機會，就真的太可惜了。

目錄

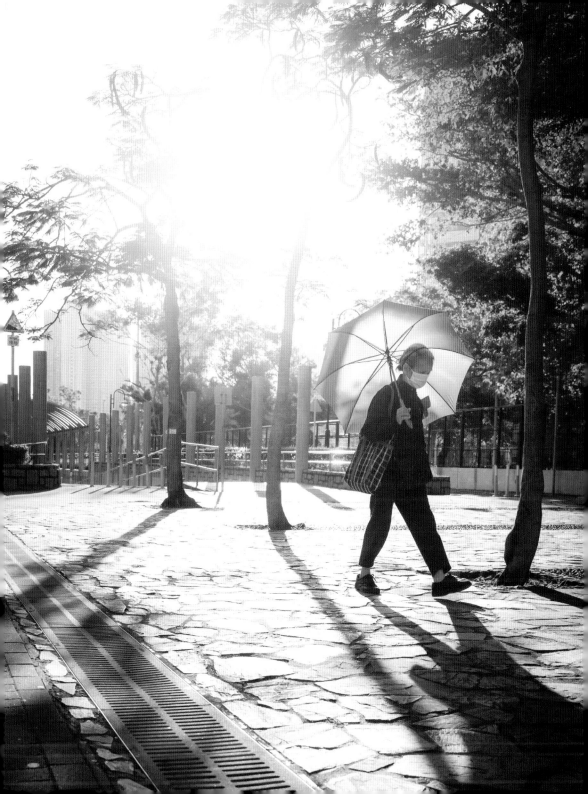

疫情三年事件簿

12 月 31 日

衛生署首次接獲國家衛生健康委員會通知，武漢市發現 27 宗原因不明病毒性肺炎病例，當中七宗情況嚴重。

1 月 22 日

香港接獲首宗輸入的新型冠狀病毒感染高度懷疑個案，並於 23 日確診。

1 月 25 日

為減低疫情擴散風險，政府宣布將農曆年假後的復課日期延遲，全港學校停課。隨後至 5 月才分階段復課。

1 月 28 日

政府宣布大幅減少中港兩地的交通往還，包括暫停兩地的高鐵、客輪服務。

1 月 29 日

政府僱員在農曆年假後，如非必要可留家工作。政府呼籲私營機構在可行情況下作出類似安排。

1 月 30 日

世界衛生組織（WHO，下稱世衛）宣布新型冠狀病毒疫情為「國際突發公共衛生事件」。

2 月

政府使用康樂度假村、未入伙的公屋和酒店等設施作為檢疫中心。

2 月 1 日

新冠肺炎全球確診病例突破一萬宗，超越 2003 年「沙士」的 8,100 宗確診病例。

2 月 11 日

世衛將疾病正式命名「2019 冠狀病毒病」（coronavirus disease 2019，簡稱 COVID-19）。

3 月中旬

外地疫情轉劇，大批港人歸來，輸入確診個案大增，觸發第二波疫情；政府實施禁止非港人入境、港人入境須強制檢疫 14 天等措施。

3 月 28 日

政府收緊防疫措施，包括食肆設人數限制，座位須加設圍板；遊樂場所、公眾娛樂場所等須關閉。

7 月

竹篙灣檢疫中心開始分四期落成啟用，提供約 3,400 個特建單位作檢疫用途。

7 月 13 日

全港中小學提早放暑假。

7 月 29 日

食肆實施全面禁止堂食，實行兩天，引發爭議，遂於 31 日修訂為每天下午六時前容許有限制堂食，六時後至翌晨禁止堂食。

9 月

各學校按原訂日期展開新學年，惟面授課堂暫停，改為網課。及至 9 月下旬才逐步恢復面授課堂。

9 月 1 日

普及社區檢測計劃展開，推動全民自願檢測，至同月 14 日，逾 178 萬人接受檢測，識別 42 宗確診個案。

11 月 16 日

推出「安心出行」流動應用程式，具備記錄出行功能，以便跟進懷疑染疫者去向，防止疫情擴散。

11 月下旬

隨歌舞廳群組引發第四波疫情，隨後斷續出現地盤群組、西環健身室群組等，直至翌年 5 月始回落。

12 月 2 日

全港中小學暫停面授課堂。及後至翌年 2 月仍只能維持有限度的面授課堂。

2 月 18 日

食肆須強制顧客使用「安心出行」或登記資料。

2 月 26 日

「2019 冠狀病毒疫苗接種計劃」正式展開,提供兩款疫苗供市民選擇接種。

6 月至年尾

政府嚴格執行外防輸入措施,疫情持續受控,曾錄得連續 80 日社區零感染個案,惟與內地商討通關安排依然膠着。

11 月 1 日

市民必須使用「安心出行」進入政府大樓、食環署轄下街市、公立醫院等場所。

12 月 9 日

使用「安心出行」的規定,擴展至所有受規管的餐飲業務處所及表列處所如公眾娛樂場所、體育處所、泳池等。

12 月下旬

出現機艙服務員感染群組,涉及傳染性較強的 Omicron BA.1 亞型變異病毒株,在社區逐步蔓延,本地個案朝上升趨勢。

1 月 1 日

進一步擴大疫苗接種計劃,方便市民接種第三劑新冠疫苗。

1 月 5 日

政府宣布收緊防疫措施,包括食肆禁晚間堂食、娛樂場所關閉等,以防大規模爆發第五波疫情。

1 月

全港各級學校先後停課。

1 月 10 日

一名於 2021 年 12 月底從南亞地區回港人士,完成檢疫後返回寓所,及後確診感染 Omicron 變異病毒株 BA.2 亞型,疫情輾轉在西九龍多區蔓延,第五波大爆發。

2 月 9 日
單日確診數字首次超過 1,000 宗。

2 月 24 日
實施「疫苗通行證」。

2 月 25 日
單日確診數字首次破萬宗，
達 10,010 宗。

3 月 3 日
經快速抗原測試及核酸檢測
的陽性個案高達 76,991 宗。

3 月
學校暑假由原定的七、
八月提早至三、四月。

3 月 7 日
衛生署衛生防護中心推出「2019
冠狀病毒快速抗原測試陽性結果人士
申報系統」，供市民直接登記
快速測試陽性結果。

3 月 9 日
每天早上舉行由行政長官主持的抗疫
新聞發布會，直至 4 月 25 日。

4 月 2 日
政府開始向全港住戶派發
「防疫服務包」，內有快速抗原測試包、
KN95 口罩和兩盒中成藥。

4 月 19 日
中小學及幼稚園學生、教職員
進校前必須進行快速抗原測試。

9 月 25 日
每天下午不再舉行疫情記者會。

12 月 1 日
12 歲或以上合資格人士
可以選擇接種復必泰二價疫苗。

12 月 29 日
政府撤消疫苗通行證及限聚令等社交距
離措施，只維持口罩令。

1 月 8 日
「安心出行」系統正式停止運作，
流動應用程式亦不會再作更新。

3 月 1 日
口罩令全面撤銷，各項防疫限
制措施告一段落。竹篙灣社區
隔離設施同日關閉。

5 月 5 日
世界衛生組織宣布，新冠疫情不再構成
國際關注的突發公共衛生事件，但強調
新冠病毒依然是全球健康的威脅。

天有不測

密雲圍城

盲搶口罩・Judy Tam・5/2020
在疫情發生的初期，香港的口罩供應不足。香港市民為了對抗疫情的感染，不惜通宵排隊購買口罩。

口罩牆
Maggie・10/2020
現在你還需要「2 盒 thanks」嗎？

死神可能擦身而過・Mag Yiu・5/2020
社交隔離好重要，疫情感染防不了！

為口奔馳
李振球・7/2020
疫情對市民日常的生活影響漸
退，大家都開始為生活而忙碌！

全民抗疫・Judy Tam・6/2020
無論在廣告的題材上又或是日常生活中,抗疫對全民的影響都很深遠。

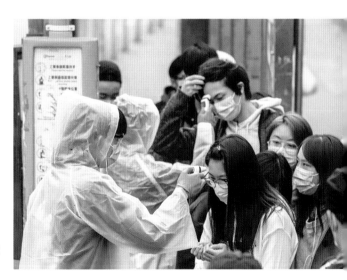

已成習慣
Cynthia Wong・11/2020
出入任何地方都要嘟一嘟,保障大家
健康。

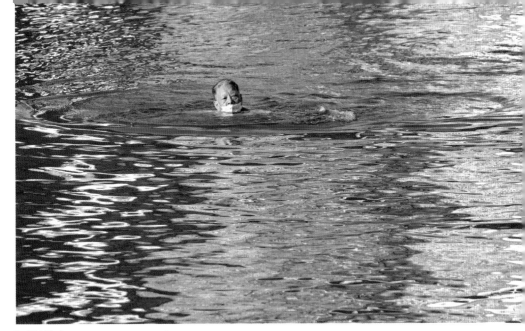

游泳抗疫・Edwin Liu・7/2020
7 月 29 日起戶外也實施「口罩令」，運動也不獲豁免，為期七天。

圍封強檢
Wai・2/2021
圍封強檢，打敗疫情。

疫中作樂
TSUI PIU・9/2020

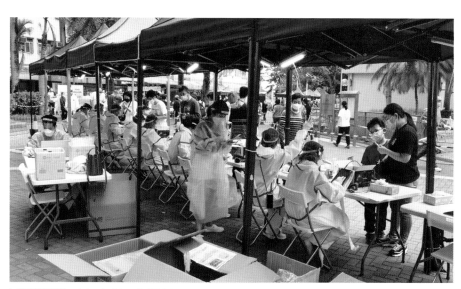

強制檢測站・Martin Ho・3/2022
大廈居民需要強制檢測,是進一步為了防止疫情蔓延。

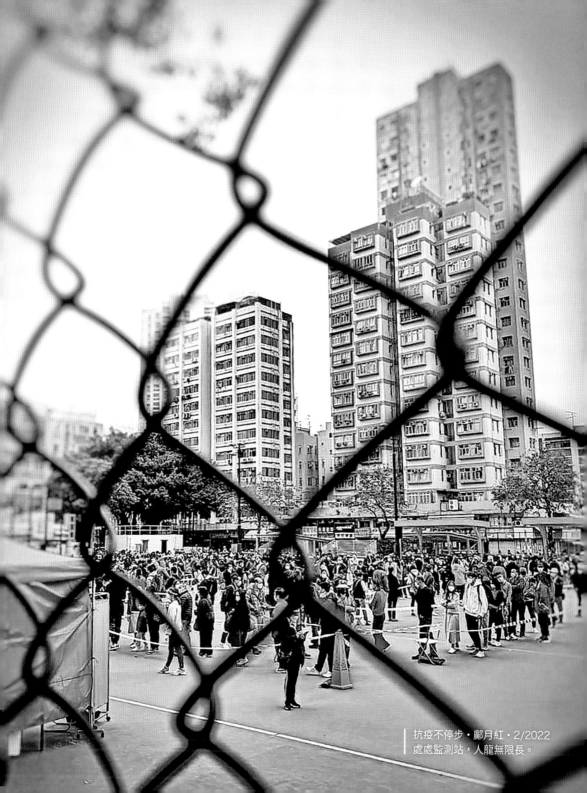

抗疫不停步・鄺月紅・2/2022
處處監測站，人龍無限長。

強檢・mikblue__・3/2022
每天市民害怕中招，同時更怕被圍封強檢。難道這種事只會沒完沒了？

距離・Maggie・9/2020
保持距離，保持健康。

保持社交距離・Lam Lai Chun・9/2020
雖然新冠疫情有所緩和，但大家沒有鬆懈，仍保持適當的社交距離。

雨中的堅強（等飯篇）
Cheung Min Lei・9/2020
疫情雨天排隊買飯甚狼狽，
但港人不怕風雨，頂罩等買飯見證堅強！

社交距離・張天宥・11/2021
在疫情底下，因社交距離，人與人之間就如相中的膠椅一樣分隔的那麼開，令彼此難以面對面溝通。

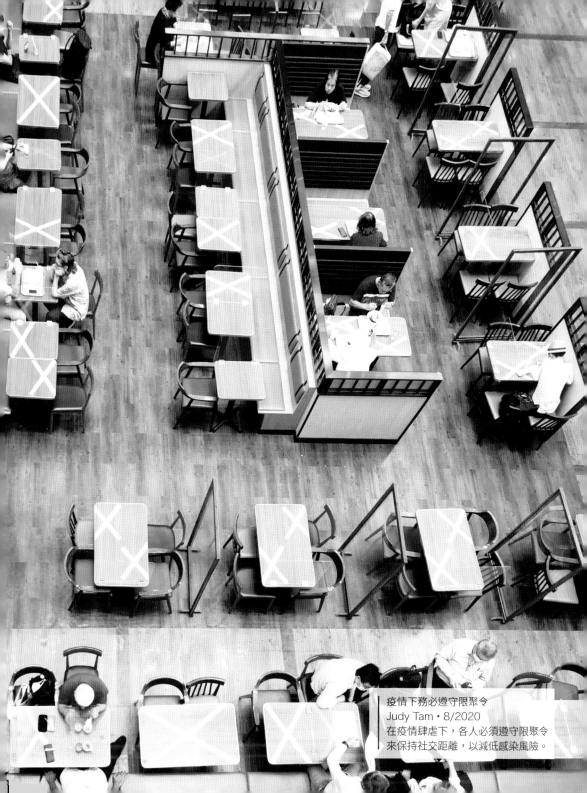

疫情下務必遵守限聚令
Judy Tam・8/2020
在疫情肆虐下，各人必須遵守限聚令
來保持社交距離，以減低感染風險。

疫情爆發，無奈謝幕・Vian・10/2020
一度輝煌，終敵不過疫情，希望未來可以重新出發。

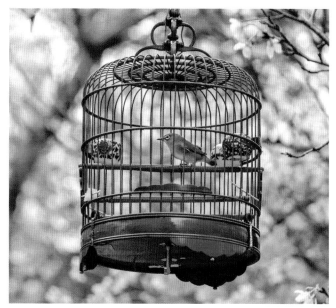

籠中鳥・Albert Lee・3/2021
疫情下各地都封關抗疫，儘管外有美景，都只能困在家裏盼望。

疫境行個案①
圍困中活得清靜

Ann 姨姨（化名）66 歲，現已退休，生活寫意。每天早上她都外出活動，每遇鄰人便互相問好。雖然她常自嘲一副老骨頭，不得不多走動，但大家總誇讚她沒半點老態：「姨姨你活力十足呀！」

偶爾她在家照鏡察看臉龐，亦欣慰認同：「現在看來，似乎比十年前還年輕呢！」

退下火線 自在人生

退休前 Ann 姨姨任職貿易行文員，公司規模不大，人手有限，她身兼數職，工作繁重。奈何本身個性多疑慮，常擔心橫生枝節，易觸動緊張情緒，徒添壓力。

過去她確實患過情緒病。誕下女兒後，曾出現產後抑鬱症，幸經治療復元，現在女兒已長大成家。反而失眠問題卻纏擾多時，經延醫診治才獲改善。跨過退休之齡，本身沒多大的經濟負擔，渴望享受「無工一身輕」的日子，決定卸下正職，過其退休生活，至今已五年。

人家擔心退休後悶得發慌，Ann 姨姨卻能倖免。因為退休前冀求「優優悠悠無須勞動」，心願得償，樂享輕鬆狀態。她更乘賦閒投入多種興趣活動，動靜兼備。靜方面，參加書法班，藉習字靜心；動方面，跳跳社交舞，又學習瑜伽、耍太極、游泳，藉柔和運動強身健體。她也慣常和老友記嘆早茶，飲杯茶食個包「吹過水」，社交聯誼。

疫下受困 無形禁足

2020 年初，新冠肺炎疫情成頭

與時俱進
賈洪生 · 2/2022
人老心不老，身體力行，
與時俱進，安心出行。

等大事，她亦關注。面對疫情來勢洶洶，她難免憂慮，惟有準備充足防疫物資，保持衛生。平日的興趣活動她依然參與，畢竟同場的都是相熟友好，部分又在戶外進行，估計受感染的危機不大。奈何疫情迅速轉劇，出現跳舞群組播疫事件，她參與的社交舞班暫停了。早已成生活習慣的活動突然被抽走，常規日程出現了一個缺，教她不自在，沒料到這些缺塊接連出現，生活變得越來越空洞。

防疫措施持續收緊，要求保持社交距離，政府同步「谷針」，推動全民接種疫苗，尤其長者這高危群。然而，不少長者對接種疫苗存疑，害怕出現嚴重副作用，Ann 姨姨是其中一。即使家人規勸，她始終欠缺信心，態度堅決：「聽講有

老人家打針後不適送院，甚至無命，我好怕打針！」「這些疫苗才剛剛研究出來，帶來甚麼壞影響，天曉得。」

隨着實行以「疫苗通行證」進入公共場所，沒有注射疫苗的 Ann 姨姨成了「無證人士」，迫得告別食肆及康樂活動中心，平日參與的社交活動迫得放棄，加上休憩場地圍封、游泳池關閉，戶外運動也無法進行。她心情鬱悶，加上疫情嚴峻，根本沒心思外出走動，自覺被無形的牆圍困。原本有規律、充實的生活，因出現太多無法填補的空洞，頓感徬徨失據，情緒開始走向低谷。偶然看到鏡中的自己，驟然蒼老了十載似的。

原已受控的失眠問題竟捲土重

來，日間沒精打采，經常臥床補眠，儼如「病君」。因疲倦不堪，缺乏動力，胃口亦轉差，繼而腸胃不適，便秘問題擾人不已。另外尚有眼乾、耳鳴等一言難盡的不適。女兒目睹母親情緒波動，在旁無計可施，終勸服她向精神科求診。

失意無着　延醫探因

2022 年 3 月，疫情第五波肆虐之時，Ann 姨姨前往見精神科醫生。此時她已有多種生理不適徵狀，健康狀況頗壞，情緒一落千丈。她在女兒規勸下就診，惟心緒不寧，欲言又止，流露明顯的負面傾向：

「過得好辛苦，真的受不了！」

「不知道怎辦，做任何事都無意思！」

經初步診斷，醫生認為她出現早期抑鬱症，建議採用精神科藥物治療，獲她接納。醫生探討其病況，

愛護終心・李富勇 企鵝仔・8/2020
人生經過多少個波浪，手拖手、心印心，攜手共度抗疫情。

認為消化機能受阻引起的便秘，加劇其情緒困擾，故處方「益生菌」補充劑，改善腸道平衡。接受藥物治療後，睡眠、便秘問題逐漸改善，心情亦放鬆了。

　　藥物治療的同時，亦要重整生活作息規律。Ann 姨姨始終抗拒注射疫苗，無法勉強，醫生從另一方向鼓勵她維持最低限度的社交生活，包括：

· 之前受失眠困擾，導致日夜顛倒，故推動她重拾生活規律，作息有序，維持身心平衡；

我打你都打，六歲的勇敢
Marche · 3/2022
保護自己，保護身邊人。

· 按以往的運動規律，在家中耍一下太極，做些瑜伽動作，伸展筋腱；

· 選擇人流較少的時段，到屋苑平台走動，與鄰居簡單的招呼一兩句，維持基本的社交。

有序作息 提起精神

　　經過一段時間的藥物治療，結合重整生活秩序，Ann 姨姨的身心狀況皆見好轉，隨後獲酌減藥量，病情大致受控。此時她照照鏡子，欣慰再現神采。

　　面對突發事件，衝擊身心，一下子無法適應，會牽動當事人的情緒起落。Ann 姨姨受疫情影響，身心備受困擾，治療上她積極配合，盡力回復原有的生活規律，按平日的作息程序過活。這是重要的一步，有助安穩當事人的心情。無論長者，以至其他年齡層人士，不管處身順境或面向逆境，維持作息有序都是平穩生活的基石，這一點常被忽視，卻是相當要緊的。

護心錦囊
與老友記保持關愛零距離

背景

- 長者閱歷雖深，疫下卻同樣面對大量問題，影響甚至較年輕人嚴重。驟來疫境，長者的生活規律突變，教他們措手不及。曾有長者個案，因怯於染疫，等待各波疫情退盡才踏出家門，困家一年多，僅靠家人送遞生活物資存活。

警號

- 長者原有一定的體能活動，惟防疫所限或其他因素，被困家中，活動量劇減，導致肌肉萎縮，身體機能銳減，活動力轉瞬變差，心情一落千丈，其轉壞程度、速度，往往較年輕人更嚴重及快速。

- 長者有精神問題，除表現出情緒低落，礙於上一輩人少談情緒、內心感受，其「人生字典」沒有這些紀錄，情緒毛病或以生理反應呈現，如腸胃不適、食慾不振、消瘦、失眠、疲倦乏力、胸口憋悶、不明痛症等。部分更有假性認知障礙問題，記性轉差，集中力差。

解困

- 就上述列出的身心表現以及認知功能急劇轉變，長者家人、身邊人應多加留意，別視作等閒。

- 若發現長者經常坐立不安、悵惘煩躁，終日覺不自在，這些表現或與情緒病有關，家人應探問了解。

- 縱有防疫限制，長者須緊記維持原有的作息規律，譬如在家中或家居附近的安全地方，進行簡單的身體鍛鍊，做喜歡的事。遇困難應向親友，以至鄰居，主動求助。

- 疫下要保持社交距離，長者仍須與親友聯繫，像透過社交媒體、視頻電話持續接觸。長者在準備器材及應用上，霎時間面對重重困難，故疫後宜逐步掌握新的溝通方法。

- 學習防疫方法，從可信賴的機構如衞生署衞生防護中心和世界衞生組織等，獲取關於病毒及防疫方法的正確資訊。

資料提供：

麥永接精神科專科醫生
香港中文大學醫學院精神科學系名譽臨床副教授
香港中文大學醫學院賽馬會公共衞生及基層醫療學院名譽臨床副教授

攝影作品
失業漩渦逆轉勝

繼續防疫・Christine Chan・10/2020
魚檔曾出現多宗確診,雖然疫情有放緩跡象,但我們都不要鬆懈!

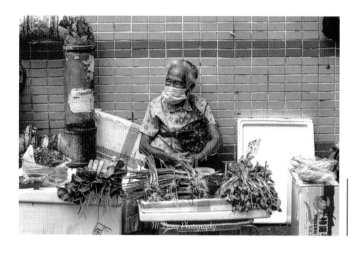

獅子山精神婆婆
Marco Leung・10/2020
疫情當前仍然靠着自己的雙手
支撐生計，不用依賴別人。

疫情下的工作
porpor・2/2021
疫情下，雖然有很多人留在家中工
作，仍然有人需要在戶外謀生。

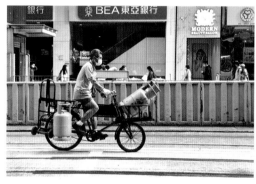

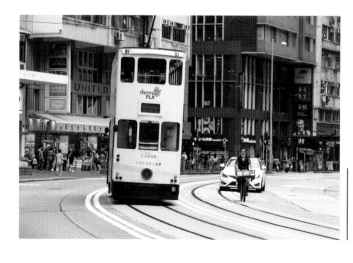

速回
朱長成・11/2020
疫情嚴峻，在飲食行業
當「外賣仔」，算是能
讓一些人士維持生計。

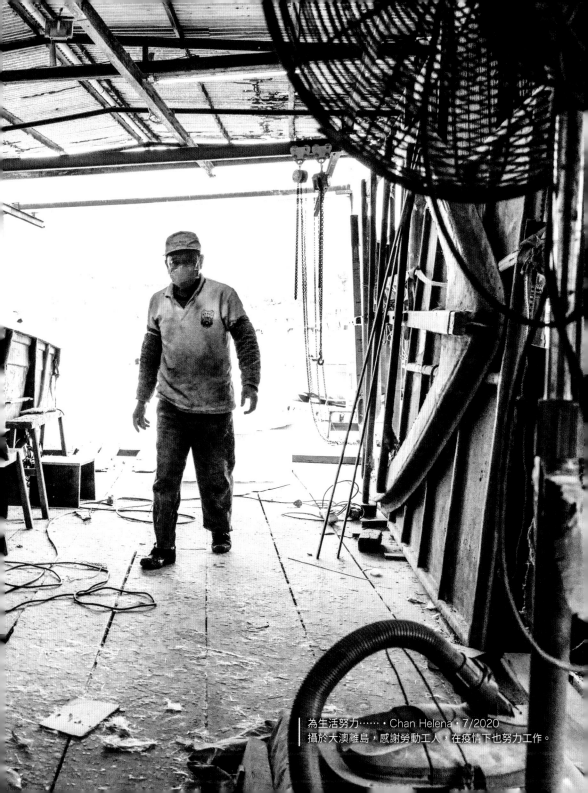

為生活努力⋯⋯ • Chan Helena • 7/2020
攝於大澳離島，感謝勞動工人，在疫情下也努力工作。

工作忙・Philip・12/2020
疫情期間要更加勤力工作，才可以維持生計。

無奈・Christine Chan・9/2020
疫情令經濟下滑，很多商舖被迫停業，經濟何時能復甦？

疫情日常・Philip・6/2020
在最壞時刻，仍然要吃，仍然要生活，日常仍然如此過。

為何低頭・Albert Lee・11/2020
市民受疫情影響，心情難免低落，希望大家重新振作，一起度過難關。

爸爸失業了・Yan kwong・7/2020
疫情下，很多工人都被迫失業了，卻多了時間陪伴家人。

曙光・Wai・12/2020
控制疫情，不見曙光，遊客止
步，只有靜心等待疫情的過去。

疫境行個案②
失業漩渦逆轉勝

分別就讀小學及幼稚園的年幼子女，奔向大門迎接歸家的父親：「爸爸，你回來啦！」

豈料爸爸拉長了臉，不願理睬，脫掉鞋襪後徑直走入房間，關上房門。妻子在廚房凝視這一幕，一臉愁煩。

經濟支柱倒下 徬徨恐慌

阿德在飯店當廚師十年，與妻子一主外一主內，閒來與子女嬉戲玩耍，樂也融融。可是，新冠肺炎疫情來襲後，這個家的歡笑聲逐漸依稀。隨疫情轉劇，各種防疫限制嚴重打擊飲食業，阿德任職的這家亦不能倖免。實施禁制晚市堂食後，生意一落千丈，阿德已開工不足。而且時常遭「拖糧」，老闆還強迫他在菜單上花心思、搞噱頭，

冀求留住顧客，教他不勝其擾。

「各行各業都在削減人手，見到周圍很多舖頭都結業，擔心自己做的那家也捱不住。」結果一如預期，食店難敵衝擊，阿德加入失業大軍。他是家庭的唯一經濟支柱：「輪候公屋多時未能上樓，每個月三分一的薪金用來交租。一對子女的開支亦很大，每月支出至少要一萬三、四千元，太太又沒有出外工作，面對經濟困境，壓力好大。」

2021年初，阿德為生計轉行賣菜。工作了個多月，逐漸上手，惟菜檔以生意欠佳為由，把他這新手辭退。馬死落地行，他毫不計較，轉去賣魚，之後做過裝修、地盤工。可是朝不保夕，一而再遭裁員：「轉行、轉行、再轉行，經常擔心第二

天會被老闆解僱。」有一次目睹失業率飆升的新聞報導：「看得我個心都寒起來！」情緒日益受困擾，惶惶不可終日，壓力逐步把他推向崩潰邊緣。

阿德沒有向朋友披露困境，即使太太，對丈夫的煩惱心事亦所知不多。他有苦自知，失業導致的家庭經濟問題持續在腦海盤旋，心知積蓄有限，坐食山崩，越想越緊張，感覺焦慮、恐慌，鬱悶不已。「回家後便把自己關在房內，不想和其他人接觸，抗拒與人傾談，子女叫我也不願應，好似和人隔絕，由朝到晚一句話也不說。」置身如此逆境，心情轉差似是人之常情，並未意識需要延醫探究成因。

身心痛苦煎熬 萌輕生念

疫情困局似無了期，經濟持續下滑，阿德的愁煩有增無減，各種生理問題此起彼落進犯，包括心悸、手震，還有呼吸急速、莫名的汗流浹背，同時腸胃不適，如腹瀉、便秘，以致失眠。「最辛苦的是，心臟突然跳得好急速，即使站着不動，每分鐘心跳可達 130 下，但突然間又會慢得如同停頓般，那種痛苦，像快要喪命！」他一度憂慮心

新冠疫情的日子，波瀾起伏，那憂戚仍隱然烙在阿德、妻子及兒子臉上，難得女兒展現天真無邪的笑臉，無憂無慮的過活。

臟病發，曾數度進急症室，公立醫院醫生卻指檢查顯示其心臟正常。

歷經求醫，但各種生理症狀依然原因不明，即使轉投中醫亦未果：「有種被人推來推去的感覺，不知道如何是好，覺得沒有人幫到自己，十分無助。」前路茫茫，一顆失落的心千斤重，人像向深淵下墜：「壓力真的很大，又常常和太太嗌交，心想不如結束自己的生命就算！於是走到海邊，想跳下去了結。」畢竟還有少妻幼兒，輕生之念一閃而過。

阿德獲轉介排期約見公立醫院精神科，惟輪候期近兩年。及後經慈善組織協助，獲轉介向私人執業精神科醫生求醫，有緣與麥永接醫生認識。經診斷後，獲確診患有中度抑鬱症，伴隨焦慮問題，形成「自律神經失調」。

人體的自主系統控制基本的維生功能，包括呼吸、消化等。當中分為交感神經系統，以及副交感神經系統，前者如同駕車時「踩油門」，向前推進，後者如「踩煞車掣」，暫緩前進，達至平衡。人處於壓力環境，會出現肌肉收緊，以及心跳、呼吸加速，從而增加血流量和氧氣，為應對壓力做準備。當交感神經系統過度活躍，這些身體反應便失控加劇，這些由自律神經系統控制的反應，並非個人能自主壓制下來，出現「自律神經失調」。

阿德：「子女是我的精神支柱，康復後我帶小孩子外出活動，去沙灘、遊樂場、郊外遊玩，享受天倫樂，不會困自己在家，病情持續改善。」

確診精神疾患 對症施治

黑暗長廊的盡頭始見希望之光，阿德釋然道：「聽到精神科醫生解釋，終歸了解到各種毛病的成因，一顆心慢慢的安穩下來。」他積極接受治療，服藥約四個月後，逐漸見到成效。藥物治療外，期間亦經醫生指導學習調整思想模式，像從不同渠道尋找支援，為困境找出路，又學習鬆弛方法。過程中，阿德更肯定家人的支持力量：「一對子女是我的精神支柱，我學會慢慢調整心理，會帶個仔去釣魚，和女兒到沙灘玩。不時到大自然走動，沒有把自己困在家，病情持續有改善。」

阿德深深體會到：「受情緒問題困擾，必須對外尋求協助。」他更身體力行，應邀拍攝健康資訊電視節目，面向鏡頭剖白患病經歷，沒有掩飾。朋友看罷節目，主動慰問鼓勵，並無任何歧視之意，令他更肯定尋求協助的重要性，切勿自困。

疫情致幾番顛簸，猶幸從漩渦中回航：「疫情重創飲食業，有段時間我無法做廚師，被迫轉行。現在我再次找到廚師工作，很開心，希望在明天。」

疫後小結：復常重拾動力

疫情退卻，各行各業復常。市民再次出外活動進餐，加上內地客南下暢遊用膳，餐飲業界復元進度理想，新食肆接續登場。在業界耕耘的阿德亦守得雲開，轉換了新工作，薪金及工時皆獲改善，最重要是業界恢復了生氣。他欣然道：「行業的前景轉佳，我的心情亦放鬆了不少。」

疫情三年，阿德走了一段迂迴路，眼見子女年幼，必須鼓起勇氣，堅持下去：「當時不知道何去何從，走了很多冤枉路。始終覺得，對外求助是最重要的一步，若不求助，可能真的會走向自我了結的絕路。」

阿德能走出困境，重拾動力，麥永接醫生亦替他高興，並把他的經歷放在這本故事攝影集中。對於接受訪問訴說經歷，阿德態度正面：「希望透過分享，讓其他人少走冤枉路。」

護心錦囊
男人有苦 更要訴苦

背景

- 受社會規範、文化制約，加上男、女的先天性格差異，兩性角色各有特質。男性傳統有三大特徵：一、好勝心強，要佔上風；二、擔當保護者角色；三、凡事保持掌控。

- 當上述其中一環或全部崩解，當事人即自覺喪失男子氣概。

- 男士自視為一家之主、家庭支柱，疫情來襲，工作或經濟能力受挫，失卻控制力，無法保護家人，遂衍生情緒問題。

警號

- 礙於成長、文化背景或個性，男士遇困難傾向深藏不露，有苦自知，強裝自若。隨問題惡化，低落情緒未被表達，可能波及身心，部分人如個案事主，出現交感神經徵狀，有失眠等生理不適。

- 部分人轉向以酗酒、抽煙、藥物濫用、病態賭博等方法「處理壓力」，情緒越見惡化，問題更趨複雜。

- 極度緊張、恐慌，甚至暴躁，對家人言語或身體暴力，亦可能反映背後情緒問題不容忽視。

- 在數據上，女士患上焦慮症、抑鬱症的機會率的確比男士高兩至三倍；女性比男性較容易有自殺念頭，女性也比男性較常企圖自殺，然而男性的自殺死亡率卻遠高於女性。

解困

- 男士須主動適時求助，此舉絕非懦夫行為，誠為勇敢的表現。

- 受情緒困擾，先接受這事實，有需要時向家人、親友傾訴。

- 男士好逞強，身邊人要多留意其精神狀況，觀察有否上述異常表現。

- 男士表現煩躁時，身邊人可協助解憂。女士較敏感，顧慮相對多，但持續在旁憂心忡忡，絮絮叨叨，反令男士倍感煩惱，更抗拒披露心事。

資料提供：

麥永接精神科專科醫生
香港中文大學醫學院精神科學系名譽臨床副教授
香港中文大學醫學院賽馬會公共衛生及基層醫療學院名譽臨床副教授

大風吹進隔離營

疫情期間，Catherine 曾遭強制進入隔離營兩天。邀請她憶述經過的這天，湊巧竹篙灣檢疫中心舉行關閉儀式，有網民於線上留言「不捨」，主持儀式的官員亦風趣地大談中心名稱笑話。事過境遷，面對同一地點，大家都化悲為喜笑得出。Catherine 沒留意相關消息，對她而言，那經驗難言不捨，卻相當難忘。

Catherine 是雙職媽媽，疫下照顧兩子，做足防禦外，又要關顧孩子的身心發展，在可行情況下仍讓他們參與正常活動。2021 年 10 月初，四歲的兒子開開心心參加戲劇綵排活動。豈料一星期後獲悉當天一位到場接送孩子的家長確診染疫，在場人士須強制檢疫，進隔離營。

呆等半天 消息全無

接獲當局的電話時，Catherine 曾詢問能否先安排人員上門取樣，待取得化驗結果才決定要否入營。惟對方強調此乃隔離令，叮囑她必須留家，當天晚上十時會派車前來接載前往竹篙灣檢疫中心，檢疫期三天。因孩子年幼，她必須陪同進營，丈夫則留在家看顧弟弟。

當天已是綵排活動後一星期，她和兒子並無任何不適病徵，她直言：「當刻很恐慌！憂慮在隔離營會受感染！」奈何這是法例要求，只好匆忙準備行李。對隔離營的實況全無概念，只聽到不少負面的傳聞。惟有帶齊基本生活物資，以防萬一。為安全計，她準備了清潔的床單、枕頭，還有書本、畫簿及畫具等，給兒子解悶。忙忙碌碌，一

守護家園・李富勇・10/2020
疫情逆境下為家付出青春，就係為着可以安心回家慶團圓。

個頗具分量的行李在眼前成形。

　　下午三時許接獲通知後，直至晚上 11 時仍沒有任何消息。這天正值熱帶氣旋「獅子山」襲港，天文台懸掛三號風球，整個人被風雨飄搖的不安感包圍。她致電查詢，獲悉尚未能安排車輛前來，對方表示可能於凌晨出發。Catherine 強調稚齡孩子須就寢休息，到時抱着

熟睡的兒子，又要拖着行李，舉步為艱，卻不得要領。當夜凌晨 12 時仍未接到電話，她跟孩子入睡了，沒有進營。

逆風入營　狼狽無援

　　翌晨，天文台已改掛八號烈風信號，風雨大作。Catherine 再致電查詢，對方表示因懸掛八號風

球，無法安排車輛。她心下閃過一念，遂查問：「那是否毋須進營？」奈何仍得到「必須遵守三天隔離令」的回覆。守候至同日下午三時多，終接獲通知將有車輛前來。當刻八號風球高懸，狂風暴雨凌厲，她質疑：「要我在這種惡劣天氣下帶着幼童入營？」還是得到同樣的回應，對方指入營後她需要做檢測，24小時內會有結果，若屬陰性，可於翌日凌晨12時後離營。因為當天已是執行三天隔離令的第二天。

Catherine 不得已準備帶孩子入營，為安撫兒子，昨天已說出真實謊言：「我會帶你去宿營。」幼童直接意會赴營地玩樂，一臉期盼，可惜沒成行，反有點失望。此間終於要在風雨中出發。久候的車輛來到，她拉着行李，拖着孩子，步履蹣跚的上車，赫見車內只有另一位攜同兩個孩子的媽媽，他倆也是該戲劇綵排活動的學員。兩位家長互不相識，此間同舟共濟，自然同病相憐，雙方交換電話，互通信息。

車抵達營地，下車點竟與營房有一段距離，需徒步走過露天的路段。此時風雨交加，Catherine 拉着沉重行李、撐着傘及拖着兒子，狼狽不堪。奈何在場工作人員沒有施援，據稱人手不足，且是義工……那種目光卻讓她有受歧視之感：「我們像染上致命病毒般，感覺很差！」雨勢越來越大，她還被安排入住二樓的房間，須爬樓梯登上，無計可施，只好先安頓兒子到房內，回頭再取行李。

甫進房，環境比預期還要差。空洞的房間置有床架，床褥垂直靠牆。床褥、牆壁到地板，憑目測已

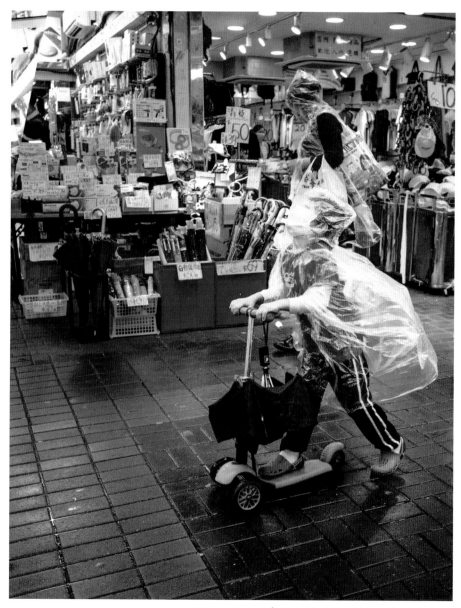

疫情下的遊戲．Mrs.．6/2020
疫情下、無損小朋友苦中作樂的心情！

可斷言絕不「乾淨企理」。她匆忙的放下床褥，清抹一番，鋪好床單，千叮萬囑兒子在她回來前須留在床上，不能四處觸摸。給兒子說的宿營謊言，到底只能局部兌現，小孩大概奇怪，來到營地為何只困在房內。Catherine 安排他讀書、畫圖畫，孩子也乖巧，靜靜消磨時光。隨後點餐，食物卻靜悄悄的置於窗外，沒有任何通知，整袋食物沾滿雨水，還要伸手出窗外拿進房內：「感覺如同坐監！」

守候多時的檢測包仍未派發，她希望盡快做檢測，取得陰性結果後可盡早離開。幾番查問始獲答覆：「因為掛八號風球，沒有人員送遞。」她不禁氣結：「那麼還強行

要我們入來！」母子被困房間，雖獲發 WhatsApp 查詢號碼，提問卻收不到回覆，致電查詢，接線人員總是你推我讓，宣稱有關事項非其負責，更有態度惡劣，甚至粗魯的擱電話收線。

深宵撤離　凌晨抵家

翌日早晨，進入隔離令的第三天。久候的檢測包終來到。送回樣本後數小時，Catherine 取得陰性結果，同日凌晨 12 時可以離開。這無疑是喜訊，但旋即陷入另一回折騰。離開流程、接送車輛的安排，均沒交代。後獲悉可自行離開，或乘坐該處安排的穿梭巴士往青衣，再自行轉乘交通工具。至於大家在何時、何地集合，穿梭巴士的出發時間，一概欠奉。不斷問，都沒有人回覆，如在難民營。接近凌晨，發現周遭出現離營異動，於是隨大隊行事，與兒子前往候車。眼前已聚集不少離營者，但具體的撤離流程仍諱莫如深。

凌晨過後，經過一輪擾攘查核，終登車離營。Catherine 欣慰

| 感恩 Ocean 很專心地在房內畫畫。

家門在望。在青衣下車後，再轉乘的士，凌晨二時過後抵家。

後語：特別的親子經驗

入營始末，Catherine 道來不慍不火，「當時面對各種不確定，疫情遇上風球，對職員及被強檢人士都不容易！」冷靜回想，當時疫情仍嚴峻，須「入住隔離營」不僅令自己憂慮，別人也聞之色變，故不敢向人披露。總括而言，她認為整個安排倘有改善空間：「把未確診的人士倉卒送進營地，但配套不足。」同時，安排進隔離營，成年人尚可應對，像她這樣須照顧幼童的家長，實在為難。曾在某些場合遇到相關官員，她亦談及這些體會：「並非投訴，只是分享經驗。」她亦趁機感謝當日颱風下辛勞工作的工作人員及義工們的付出。

本身從事公關職務，對危機管理有相當經驗，這次亦用得其所，臨危不亂，準備充裕物資，維護孩子心靈，無驚無險入營。無論留在營地期間或過後，她和兒子都沒有留下情緒陰影，兒子對這次奇特的「宿營」亦無甚印象，先前未完成的綵排後來亦繼續，並上台表演。

至於有何啟發，她稍作思量後說，有此經驗，明白帶小朋友進這類營地，確實要準備很多書本、畫具：「感恩帶備了充足物資，兒子亦很懂事，沒有鬧情緒，他喜愛繪畫，在營內畫了很多圖畫，開心的度過。」雖被困在房間內，換個角度看，體驗倒是挺不一樣的：「平日我和孩子亦有獨處的時間，但被困在營房內，感覺不同，我要想法子照顧好小朋友，母子間更要互相支持，這兩日一夜既是很特別的經歷，也是難忘的親子時光。」

護心錦囊
突發危情 療法有方

警號

- 當人經歷、目擊或面對牽涉死亡、嚴重受傷的事件，卒不及防下，當事人或陷入創傷經歷。

- 承受這類創傷，當事人起初往往只出現一些急性壓力反應（Acute Stress Reaction），包括事件經過持續在腦海重現，做夢也見到；經常表現得相當緊張，害怕觸及事件，不想再提起。

解困

- 上述的急性壓力反應，一般會隨時間過去而丟淡，大概一個月左右便漸消散，故毋須過慮。

- 如果徵狀不嚴重，只需觀察跟進。

- 若經歷一個月後，對事件仍揮之不去，甚至影響情緒及生活，又沒有減退的跡象，應向專業人士求助。

- 遇上特大災難或疫情，或令個人以至社會整體人陷入災難模式。從「沙士」、新冠肺炎疫情的經驗所見，當對疫症僅有初步的認識，或疫情引發極高風險的危情，醫護人員、支援者會對患者格外擔心，雙方互動期間，患者可能覺得被醫護人員、支援者歧視。希望患者理解，面對突發疫情時會有類似的情況，不要太在意，更毋須為此影響心情；雙方抱着互諒互愛精神，才能團結一心，共渡難關。

- 建議當局在疫症危情再現時，須為醫護人員、支援者提供足夠的保護裝備。同時，因應前線工作人員的實際需要，提供適切的培訓，令他們準確掌握受助者的身心狀況，並給予更適切的照顧。

資料提供：

麥永接精神科專科醫生
香港中文大學醫學院精神科學系名譽臨床副教授
香港中文大學醫學院賽馬會公共衛生及基層醫療學院名譽臨床副教授

梁詠瑤小姐
資深精神健康服務社工
香港中文大學精神健康理學碩士

和很多市民一樣，秋田與丈夫、孩子，努力應對突如其來的疫境，有些事能迎刃而解，有些卻成憾事，永遠無法彌補。她直言疫情期間最難過的時刻，就是痛失至親。

孤身走最後一程

2022 年 3 月，丈夫的外祖母不幸離世。她已九十多歲，親人雖有心理準備，但傷痛依然：「婆婆離世，我們卻不能伴在身邊。想到老人家努力生活了這麼多年，竟要孤獨地走最後一程，很無奈、痛心，也有憤怒。」

婆婆原居於護老院。疫情來襲，防疫措施嚴峻，護老院亦設定相當多的限制，謝絕探訪。秋田從理性角度表示諒解，畢竟院內的長者大多體弱多病，若不幸染疫，甚或引致院內大爆發，後果不堪設想。可是，從情感角度出發，想到長者孤獨過活，實在於心不忍：「人活到晚年，已走進人生最後一個階段，哪個長者不希望兒孫能多陪伴自己，走過這一程！」

作為親屬，無法親身了解長者實況，只能探聽、揣測，難免生起種種疑慮。婆婆辭世的時間，正值疫情第五波，一度每天有數萬人確診。新聞報導揭示急症室爆滿，離世者未及處理，以致堆滿屍袋，殮房及火葬場亦不勝負荷：「知道很多前線醫護人員及護老院服務員都確診，人手緊張，我們十分擔心外婆在護老院內的生活如何。」秋田憶述當時憂心忡忡的情緒。

送別憶念至可貴

請秋田分享時，事情剛過去了一年，她的心情依然悵惘複雜：「現

在要憶起這些片段，我有種空白的感覺。」親屬是從 WhatsApp 訊息獲悉婆婆在醫院離世，至於她離世的過程，以及病亡的主因，由於醫院及護老院主要聯絡秋田的奶奶（即婆婆女兒），她不太清楚細節，可能源於確診新冠，亦可能是身體機能衰退。同樣受疫情所礙，長者的後事亦從簡，親人未能出席送別，因為處理殯儀的人員說，出殯的地方屬於高風險地區，不宜太多人同行聚集。作為親屬，他們亦只能在領過骨灰並安頓後，才前往拜祭。

最近，秋田出席了親人的喪禮，以及朋友的安息禮拜，在悲傷中，家屬和朋友能送別離世者最後一程，甚至能互相憶念與離世者相處的點滴，她深深體會那感覺很不一樣：「我們都知道，婆婆能活到這個年紀，已經很不容易；只是很可惜，她是在疫情最嚴重的時刻悄然離開，兒孫皆未能陪伴在側。」

再見了・nana・3/2023
疫情完了，慶幸可以不用戴口罩送別你，可以放聲大哭。

護心錦囊

讓在世者安然面對亡者已逝

背景

- 常見的哀傷反應包括麻木、難以接受、否定事實、憤怒、執拗、焦慮和悲傷等。

- 至親可能從染病送院，住院到離世，整個過程都未必有機會見面，令人感到遺憾。

- 不同宗教信仰均有其善別的信念和以及喪禮儀式，如離世前陪伴臨終者走最後一程、認領遺體等。至於不同的殯儀程序，意在保祐亡者在另一國度安然過渡，並慰藉在世者的心情。

困難

- 從精神科學角度來說，這些儀式都別具意思，包括與離世親人好好道別，表達對彼此關係的尊重，同時讓家人接受親人離世的事實，將哀傷情感表達出來，並且提供適當的時間和場合，讓大家在情緒上互相支持。可是，新冠疫情令這些正常的悼念儀式無法進行，家屬面對親人過身時，不能將哀傷或情緒好好的表達出來。

解困

- 若礙於不同原因而無法出席哀悼活動，也可考慮有沒有其他參與方法，如網上直播，亦可考慮用其他方式表達情緒，包括用文字、繪畫、攝影、唱歌和向別人傾訴等。

- 留意並判別個人情緒表現有否異常狀況。如果情緒困擾維持少於六個月，沒有影響到日常生活，且能夠慢慢復元，就不用過份擔心。但如果情緒困擾超過六個月，且情況越來越差，思想更加負面，感到絕望等，這可能屬於複雜性的哀傷狀態，長久下去甚至會產生抑鬱症，需要尋求專業的協助。

資料提供：
麥永接精神科專科醫生
香港中文大學醫學院精神科學系名譽臨床副教授
香港中文大學醫學院賽馬會公共衛生及基層醫療學院名譽臨床副教授

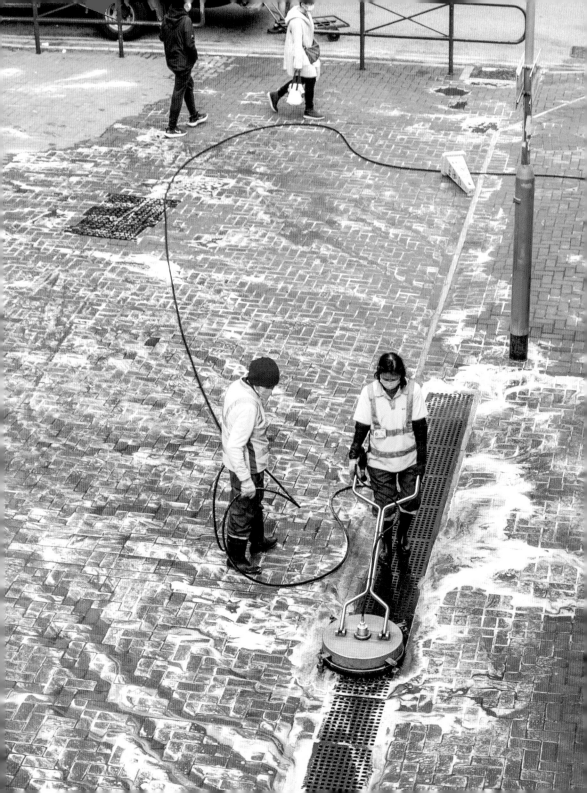

第二章

風雨無阻
專業應變

攝影作品
為生活打打氣

一至九清零大家有得抖－加油・Li Fu Yung Tony・3/2022
醫護人員嘅心聲就是沒有病人換最好心情。

齊心抗疫・Wai・2/2022
新春期間，疫情嚴峻，保持環境清潔，齊心抗疫。

盡忠的清潔人員
Jacqueline Chan · 2/2021
清潔人員在疫情中是辛苦的，他們
怕感染怕停工，但仍落力工作。

Thanks & Add oil！我們的醫護人員！・＋0 Yau・8/2020
疫情下，stay at home 又何妨！ Stay at home，拍拍照，畫畫畫。

感謝你 • Carrie Tsui • 1/2021
無論環境多惡劣，就算晚餐用膳也冒着生命危
險守護我城。

抗疫疲勞・Crystal Kwok・9/2020
多謝清潔工人在疫情下努力保持公眾衛生，工人辛勞過後小休片刻。

辛勤工作的防疫人員・William・7/2020
謝謝防疫人員辛勤地工作，不辭勞苦地付出。願世界早日結束疫情。

振士氣個案⑤
捱得過沙士　撐得過新冠

2003 年,「沙士」(嚴重急性呼吸系統綜合症,SARS) 爆發,走過那些年的人記憶猶新。任職工程業界的胡先生,那一年廿多歲,年輕力壯,起初留意到疫禍壓境,豈料會降臨己身。

該年三月下旬,他發熱兩天仍未減退。同月 26 日,淘大花園爆發疫情,同樣居於該屋苑,雖非爆發核心 E 座,但已憂慮染疫。當夜前往醫院求診,肺部 X 光顯示一邊肺已「花」,即受感染。患者大多兩邊肺部同受感染,當刻尚未確診,須留院觀察。翌日的檢查顯示「兩邊肺都花晒!」,確診。

確診:留院命懸一線

他獲處方類固醇藥,發熱情況受到控制,精神狀況尚可,但肺部感染持續。如是者經過了一星期,留院至第九日,情況急轉直下,出現溶血症,紅血球大量減少,危及性命,相信是施用類固醇藥產生的副作用。胡先生猶記當時身體狀況極差:「心跳十分急速,雖臥床,仍高達每分鐘 140 下。持續發高燒,40 度,非常辛苦,意識漸迷糊。」

於此臨界點,治療上的挑戰在於:假如停藥,肺炎難以控制,要是繼續用藥,溶血現象勢必加劇,可能立刻致命。醫護人員最終選擇停藥。胡先生猶幸保住了性命,及後肺炎逐漸受控,病情慢慢好轉。留院約一個月後始回家。

半年過去,後遺症陸續浮現:記憶力衰退、肺功能變差。這兩方

面經過一段時間後逐步恢復，最令他憂慮的是出現骨骼缺血性壞死（俗稱「骨枯」），主要在膝關節。醫生指對活動能力的影響，視乎枯萎的程度：「最壞的情況，往後可能要長期用輪椅。這對我是很大的衝擊，自己尚年輕，已要面對這種處境。出院後兩、三年，心情一落千丈。」

胡先生不言棄，積極復健，持續接受西醫跟進，還向中醫求助，接受針灸、鍛鍊氣功等，幫助恢復機能。經過 20 年，骨枯問題雖未至於嚴重惡化，卻多少障礙了活動，上落樓梯有欠自如，膝蓋時有作痛，轉天氣時尤為明顯，需要服用止痛藥。據他了解，當天若非因溶血問題而停用類固醇，骨枯情況或會更嚴重。

陰影：災難刺痛傷口

痛在身的後遺症固然如影隨形，心理創痛則隱藏於暗處，隨時閃現，扣動情緒。他稍頓片刻，沉着細道：「事件對心理有一定的影響，之後每見到重大的災難事件，不安感覺特別強烈。」像 2004 年南亞海嘯、2011 年日本東部地震，還有如槍擊案等人禍，造成大量人命傷亡，都會刺痛內心：「新冠肺炎疫情初起時，自己亦十分擔憂！」那種觸痛關係，在於事件引發個人恐慌的同時，更勾起當年因「沙士」而陷入生死邊緣的記憶：「總令我很困惑：何以世間會出現這種不幸的事！」

新冠疫情歷經三年，胡先生未嘗染疫，他欣然道：「我好小心保護自己。」源於「沙士」經歷，他格外警覺，疫情尚未大範圍擴散時，已做足「戴口罩、勤洗手」等防疫基本功，這些守則在「沙士」期間已被大力推廣。他坦言：「新冠初期來勢洶洶，不少患者出現重症，我必須照顧好自己，希望不幸事件切勿再次發生。」疫情最嚴峻時，他遵從「在家工作」守則，且貫徹始終，盡量減少外出，和親友見面亦絕無僅有，避免跨家庭接觸，以防病毒擴散。即使回辦公室上班，依然謹慎：「戴好口罩，後來有快測，又可以注射疫苗，這些防疫措施我都會做好。」

2021 年 2 月，港府開始為市民接種疫苗，過程中有種種爭論、疑慮，胡先生始終相信它是有效的防疫屏障：「一開始我立刻去接種疫苗，應該是第一批。印象尤深，打完第一針後很不舒服，全身冒冷汗、乏力。」話雖如此，為作保護，之後仍緊接注射其他劑次，雖則每一次的副作用都比較明顯。相對於其他人，他奇怪何以自己的反應如此大，甚至疑惑身體曾接觸過類似的病毒，因為不同病毒會有若干程度的相似，為此更向跟進他「沙士」後遺症的醫院醫生請教。

歷練：為染疫者打氣

「沙士」與新冠，兩次疫禍相隔廿載，歷時一短一長。於前者有過生關死劫的經歷，胡先生感受格外深：「『沙士』嚴峻很多。當時在醫院，每天都見病人身亡。我的病房六個病人，有一半入了深切治療部，據知亦有人過身了。」新冠疫情擾亂城市常態，綿延三年，他和市民大眾無異，心情沉重：「守候了太久，為安全計，沒法子，大家只能用時間來沖淡病毒的殺傷力。」

訪問這天，疫情已淡退不少，胡先生外出時仍佩戴口罩。與「沙士」康復者同行，並啟發他們以攝影抒發情緒的麥永接醫生，與胡先生碰面時，亦好奇他何時卸下口罩，他笑言：「我未確定。」然而，口罩反照的並非焦慮迴避，卻是積極的謹慎行事。

從疫境中成長，新冠肆虐期間，他推動家人防疫：「提醒要戴好口罩，勤洗手，噴灑酒精消毒，樣樣小心。」又扶持友好走過疫境和逆境。他的部分染疫友伴出現後遺症，如腦霧：「他們很不開心，自覺提早退化。回想『沙士』康復初期，我的記性變得很差，腦袋似廢掉了，很失落，後來才慢慢恢復，我向他們分享了這方面的經驗。」

走過疫境與逆境，感受深刻，箇中體會驟看簡單，卻易被忽視：「經過重大疫情，尤其是死過翻生，相信過來人都認同：珍惜眼前人！健康無價！康復後，依然要好好維護身體健康。」

Hi Ne Li 我在這裏 • 龍美鳳 • 3/2013
邊度（淘大花園）跌低，邊度（淘大花園）起番身。

雨後漣漪 • Dr. Ivan Mak • 3/2013
攝於雨後的淘大花園平台。開始泛起漣漪，之後盼能回歸平靜。
接受現實，接納自己，也是踏上康復之路的重要一步。

歷經兩次逆境 走得更遠

背景

- 2013 年,「心影薈」成立,創會活動是邀請「沙士」患者返回淘大花園,重新面對過去的經歷。部分人仍感恐慌,出現傷痛情緒。

- 活動鼓勵沙士康復者回到淘大,在相互支持下,透過攝影,以新的角度去理解「沙士」。

- 以往活動主題是「從攝影、看沙士、看人生」,此時此刻,我們何妨試一試「從沙士、看新冠肺炎疫情、看人生」?

解構

- 不少人問及:究竟「沙士」與「新冠」有何關係?對我們的影響有何異同?

- 「沙士」,SARS,Severe Acute Respiratory Syndrome,即嚴重急性呼吸系統綜合症,如其病稱所示,疫情來得急且嚴重,病毒和治療方法不明,醫護束手無策,社會「無望無助」,病人受到巨大的衝擊和創傷。「新冠」,COVID-19,在開始時已了解源於冠狀病毒的肺炎,儘管有相當的殺傷力,但死亡率不若「沙士」嚴重。

- 曾有論者指「新冠」會否如當年的「沙士」，隨炎夏來臨便消失。可是，原來不會，還延續了三年。

- 「沙士」帶來較多創傷性經歷，而「新冠」相對少一點，卻衍生了各種情緒毛病，如抑鬱症、強迫症、睡眠問題等。

解困

- 20 年過去，「沙士」漸被大眾遺忘，但「沙士」患者經歷「新冠」，別有一番感受。在此感謝他們多年來的付出，努力過活。他們的傷痛經歷正正提醒社會以至世界，處理疫症時不能只顧及病人的身體健康，也要兼顧精神健康。

- 部分「沙士」患者仍受困擾，如遇上像疫情等的大型事故時，便會勾起回憶。「沙士」患者有過創傷經歷，不期然想迴避痛苦的回憶，但其實我們可以嘗試記住它，這對於疏理心情、處理情緒，是有幫助的。

- 「沙士」讓我們深深體會到，可以呼吸新鮮空氣是多麼可貴。同時，我們要努力維護身心健康、珍惜與家人同行作伴的時光。

資料提供：

麥永接精神科專科醫生
香港中文大學醫學院精神科學系名譽臨床副教授
香港中文大學醫學院賽馬會公共衞生及基層醫療學院名譽臨床副教授

生死線上　醫護柔情

註冊護士林 sir，2002 年加入現職的公營醫院。2016 年轉任目前的特別崗位，每天通宵值班，主責跟進內科的危重患者，確保急救程序準確無誤。偶爾同事戲稱他如同「死亡使者」，他一現身，意謂有患者垂危。生死線上遊走經年，對人情冷暖別有體會。

汲取沙士經驗 新冠防禦改進

2003 年「沙士」（嚴重急性呼吸系統綜合症，SARS）爆發，醫院接收了大量確診者，林 sir 立身護理前線，摸不透病情底蘊，眼見四分一確診者要進 ICU，情勢危急：「患者『個肺花晒』（大幅感染），無法呼吸。病人身亡外，也有醫護人員受感染離世。」猝逝者不乏年輕人。有位廿來歲青年男子進院，

聞着氧氣，對他表示肚餓想進食：「我立刻給他一份餐，隨後下班。翌日回來，護士告知他已過身。我好驚訝，還不過廿多歲，太突然！」

「沙士」能藉空氣傳播，當時人心惶惶，但醫護團隊防禦裝備不足，大家僅掛上 N95 口罩便上陣搶救人命。經此一役，2020 年新冠肺炎疫情來襲時，林 sir 獲安排進

隔離病房照顧患者:「新冠初起時,與『沙士』近似,來得好急,感染者不乏年輕人,肺部功能嚴重受創,死亡率很高。」從經驗中學習,這次有較充裕的防疫裝備,更重要是各家醫院都增設了隔離病房,並加強醫護人員的培訓,是次沒有醫護人員因工染疫病亡。

盡力充當橋樑 冀助親屬道別

新冠疫情綿延三載,一波剛平一波再起,在起落的波幅中,林sir目睹一幕幕寂寞離情,道來連聲

「好無奈!」一對年長夫婦先後染疫,八十餘歲的丈夫先「中招」,入院時情況不妙,七十餘歲太太後來也確診。獲悉丈夫在另一病房,太太嚷着要探望。他憶述:「基於感染控制,當然不可以,結果她無法送別丈夫,後來這太太也病故。最悽涼是子女都在外國,沒辦法回來,我們只能通過長途電話報喪。」太太喪夫後,曾在醫護人員協助下與子女聯繫,奈何當時航班缺乏,加上嚴厲的檢疫政策,歸期難以安排,只能嘆句無奈。

華人重視孝悌觀念,冀陪伴至親走到生命終站,林sir人同此心,卻受制於大環境,無從幫助。偏偏新冠疫情肆虐於長者群組,傷亡慘重,此間很多年輕家庭離港,與居港長輩天各一方,際此生離死別,防疫與親情持續拉鋸——防疫要求保持距離,距離卻阻隔親情。醫護人員盡力充當橋樑,協助維繫親情,像安排視像通話,同時抓緊長者在世的時間,幫忙聯繫外地親人。他無奈的說:「在外國的家人,回來要接受多天檢疫,請我們盡力『推遲』長者離世的時間,讓他們

回來見最後一面⋯⋯未能送別至親，家人很掙扎、內疚。」

醫院嘗試在可行情況下為家屬爭取空間。隨着疫情由高峰回落，部分家屬自外國趕回香港送別病逝親人，卻受制於隔離檢疫，醫院便協助安排，由衞生署人員到隔離酒店，帶領穿上全副防禦裝備的家人到醫院，透過隔離病房的厚玻璃，遙望亡者最後一面，然後再護送他們返酒店：「能夠做的，我們都希望做到，家人亦明白病房的門不可以打開，當然會有人情緒激動⋯⋯好無奈！」

病亡攪動情緒 醫護正向自強

香港歷經五波新冠疫情高峰期，林 sir 印象最深刻的是 2022 年初的第五波。他解釋，疫情初起的頭幾波，他接手的感染者，病情已很嚴重，陷入昏迷，無法溝通。及至第五波，疫情不如先前凌厲，即使進隔離病房的患者，病況未算很惡劣：「雖然呼吸不順暢，但未必要插喉，可以用高濃度氧氣，有時可讓患者多存活一陣子，期間仍能夠傾談。」他們亦抓緊這段短短的

日子，協助病人聯繫親屬、了解遺願等。他印象尤深：「老人家很害怕獨留在病房中，常常嚷着：『好驚』，他們難免聯想到將會發生的事，我們加以安撫。」細碎的互動，刻印在心：「能幫病人處理一些事，護士都感欣慰，但眼見病人情況持續惡化，直至要插喉，預計到結果，還是很不開心。」

林 sir 直言，醫護人員也需要心理支援。至於他，雖則內心「好無奈」，但服務業界經年，有能力面對：「自己懂得保持正向心態，理解這是自己的職責，有技巧去處理。」同時，病房管理層亦給予支持，送上鼓勵，又施予援手拆解困局。總結經驗，他說：「從事護理

專業，一定要有開放的心靈，能自我開解，樂於分享心情，多與人溝通，我就很喜歡與人傾談。平日多做運動，多些娛樂活動，這些對放鬆心情都很重要。」

感謝醫護敬業 欣賞市民合作

漫長戰疫，終歸雨過天青。過後回望，他斬釘截鐵的說：「感謝醫護人員，若非他們團結付出，一切都不行。」走到最前線服務，各人的意願或許有別，他肯定醫護團隊都有敬業樂業的精神：「穿得起這套制服，就有心理準備要參與。」醫護人員在隔離病房，給確診者進行貼身護理程序，憂慮受感染屬人之常情，尤其起初情況很差，存在種種變數：「醫護人員同樣有家庭，家中有老有少，很多同事『孭埋個

屋企』返工，所以也要多謝他們的家人支持。」

新冠初起，林 sir 擔心染疫，有傳播給家人之危，故起居作息，要與家人劃清界線，各自修行。他有感而發：「若無家人支持，根本無法上班，我十分多謝太太支持。她也覺滿足，自己的家人願意付出。」

同時，他也感謝廣大市民，由「沙士」到今次新冠疫情，見證港人能從大局着想，絕非自私自利：「市民非常合作，謹守抗疫防線，留在家中，亦非常保護我們的醫療體系，不會『迫爆』醫院，香港的醫療體系很脆弱，一爆就崩潰。」

刻下仍堅守護理崗位，林 sir 理直的說，大量醫護人員留下來工作，只因為愛香港，堅守自己的醫護前線：「我依然鍾愛這工作，故繼續下去。即使給我再選，仍會選擇救急扶危，哪怕要付出，譬如危及性命，這是已知的，我不會後悔，會守住原則。」

護心錦囊
能醫先要懂自醫

背景

- 醫護人員崗位挑戰不斷，遇到如新冠肺炎等疫症大流行，加上流感高峰期夾擊時，醫療服務需求激增，使團隊疲於應對。

- 醫護人員秉持「救死扶傷」的使命，懷抱責任感，自我要求高，全力以赴，兼且須輪班工作，格外勞累。新冠疫情期間，難免有同事因染疫而暫離崗位，而留守的人員須分身替補。他們繁重的工作有增無減，睡眠及休息時間卻持續被壓縮。

- 由於長時間留守醫院，他們特別憂慮把病毒帶回家中，感染家人。（於是有些醫護寧願住酒店也不敢回家。）

困難

- 需格外留意醫護從業者工作太忙，分身乏術，儼如「無條件生病」。長期習慣擔演施治者角色，只管給患者適切支援，反過來自己生病的時候，情緒上或難以接受變成

患者，抗拒被別人照顧。故此，醫護人員出現身心問題時，時有延遲求治的現象。這便是所謂「角色交換」(role reversal) 問題。

解困——致醫護人員：

- 從事醫護工作的壓力確實較大，從業者必須有自我照料的意識，能醫先要懂得自醫，否則如何幫助病人！好比航班起飛前，空服員講解安全守則，指出當氧氣面罩掉下來時，乘客先要自己戴好，保持供氧，維持呼吸，才可自救及協助家人。謹記自我照料這一點。

- 適時留意個人的精神狀態，並了解有沒有精力耗盡的危機。若感到無法集中精神、能量透支、動力全失、對醫療工作熱誠不再、失卻自信心，甚至感覺失望、沮喪、無助、情緒持續低落，必須留意及處理。

- 日常可從事靜觀練習，透過靜觀呼吸方法或其他生活上的靜觀方法平復情緒。靜觀過程中，除了覺察身邊的人與事，更要嘗試感受自己當刻的情緒。

- 若察覺有情緒毛病，切勿逃避，嘗試了解箇中原委，究竟屬常見的緊張情緒，抑或易動怒、自責等，這些都可以處理的。

- 醫護人員有自身的局限，累倒生病絕非「失敗」，反而藉此養精蓄銳，重啟動力，在康復過後更有力量幫助病人。工作總有力不從心之處，毋須有過份罪過感，醫護屬團隊工作，講究分工合作，重要是已悉力以赴。

- 遇到任何問題難以處理，應向朋友、同事或管理層表達。

- 醫護人員的生活往往過於集中於醫療圈子，鼓勵醫護人員發展工作以外的生活，譬如培養多方面興趣，動靜均可，如聽音樂、歌唱、看電影、攝影、參加戶外運動等。

致醫護人員同事們：

- 醫護人員之間應互相關注及支持，大家合力照顧病人的同時，亦要留意身邊同事在行為、情緒上有否異樣變化，若察覺有異，不要猶疑，可上前慰問及用心聆聽他們分享，發現情況欠佳，鼓勵對方尋求專業診治。

資料提供：

麥永接精神科專科醫生
香港中文大學醫學院精神科學系名譽臨床副教授
香港中文大學醫學院賽馬會公共衛生及基層醫療學院名譽臨床副教授

多謝！加油！‧Ching Li‧6/2020
最想感謝醫護人員不眠不休，甚至無得返屋企，為咗我哋抵抗疫情。

用 社

心 交

融 冰

化 封

攝影作品

總有你鼓勵

珍惜能上學的日子・Maggie・11/2020
一波未停一波又起，能回學校上課已變得珍貴。

互相學習・Albert Lee・9/2021
放學後同學們都多了機會互相學習，
有助小朋友們多方面發展。

書展尋寶・Christine Chan・8/2021
小兄弟同遊書展，尋找大家都感興趣的課外讀物！

安全至上，就快些回家叫外賣・Judy Tam・8/2020
在抗疫下，最安全就是回家叫外賣。

疫情中的女孩・許琳琳・12/2020
疫情下在家上網課，難得可出街，當然好開心！

戴好口罩先・Iris Ng・4/2021
家長的關心總是無微不至。

水樂園・Chun・8/2021
疫情下的暑假,小朋友噴水
池中消消暑,放放電,一樣
咁開心。

海濱嬉水・Wai・8/2021
炎炎夏日，在海濱嬉水，消暑解熱，身心愉快。

限聚下的單車樂
Judy Tam · 3/2021
疫情雖然揮之不去，但仍
要在做足抗疫安全下享受
單車樂。

超人爸爸的力量
Jacqueline Chan • 6/2021
帶小朋友行山，途中超人爸爸聽到小朋友
說累，便一手把她背起來。

另類的復活節 • Marco Leung (M Leung) • 4/2021
雖然冇得去旅行，嘗試一下 camping，同陽光玩遊戲，又未嘗唔係一件好事呢！

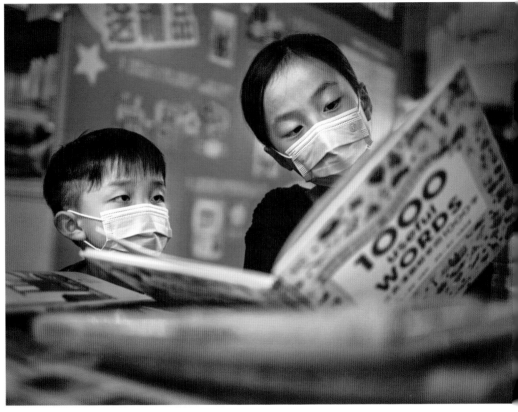

1000 Useful Words・Christine Chan・9/2021
小姊弟努力學習，為即將開學作好準備！

齊齊放學去・Albert Lee・9/2021
復課後只能返半日學，返工放學時間公共交通工具設施更顯擠擁。

歡樂・Wai・10/2022
疫情趨緩，小朋友终於可以在公園玩耍，歡樂的渡過美好的童年。

西九玩樂跑・Christine Chan・11/2022
疫情稍緩，公眾活動得以舉辦，母子齊參與，難掩興奮之情！

護心錦囊
單純依賴網課 窒礙成長

困難

- 青少年長期在家中進行網上學習，師生缺乏面授互動，老師無法直接督促，削弱老師的管教能力，影響學習效能。

- 這亦衍生其他問題如拖欠功課、沉迷電玩、日夜顛倒、睡眠不足等。

- 學生缺乏課外活動，障礙社交能力發展，特別是低年級學生，溝通技巧未成熟，導致與同學交往困難，易起衝突或互相欺凌，亦損害自信心。

- 部分學校着緊「排名」，疫後雖剛復課，便立刻高速追趕學習進度。學生倍感壓力，加上社交困難、考試壓力等問題，可致學童陷入情緒困擾，出現的抑鬱症、焦慮症等。

- 本港有 5 至 10% 學童有「專注力不足 / 過度活躍症」（ADHD），這類孩子在家學習，尤感困難。

解困

- 老師和家長可試從學生的角度，體諒學童難以應對急遽轉變學習模式的困境，並調整對他們的期望，多加鼓勵。

- 疫情期間，部分學校設立了「陽光電話」，由老師定期致電給學生及家長，維持聯繫，從而了解學生疫下的學習困

難，加以鼓勵。這貼心的安排有助學生適應變動頻繁的學習模式。

- 留意孩子是否「有特殊學習需要」（SEN）學童家長可與學校社工、輔導員商量，調整學習進度、時間安排、課業量等，作彈性處理。

- 打罵方式管教只會打擊學童自信心，並破壞親子關係。

- 細察孩子的情緒起伏，如焦慮、易動怒，還有身心徵狀。

- 部分孩子因失落而捨棄打遊戲機，但亦有相反表現，變得更沉迷，故要留意是否情緒病先兆。

- 家長兼顧工作與家庭，要留意自身的精神健康，有否受情緒困擾，需要時向專業人士求助。

- 孩子即使專注力不足，學習有困難，仍須保持身心健康，恆常運動，此舉有助訓練孩子的專注力。

- 部分孩子原本服用精神科藥物，家長見疫下停課，自行給孩子停藥。須知服藥並非只為讀書、考試，也可協助調節活躍或衝動行為、促進與家人關係等效果。家長應先徵詢醫生，才改動服藥安排。

資料提供：

麥永接精神科專科醫生
香港中文大學醫學院精神科學系名譽臨床副教授
香港中文大學醫學院賽馬會公共衛生及基層醫療學院名譽臨床副教授

雙職媽媽小町，育兩子，分別兩歲及四歲。本身執教中學，疫情期間學校停課，教學環境大變，挑戰重重。同時，兩子要留家學習，礙於丈夫工作繁忙，亦無法「在家工作」，家裏雖有外傭姐姐幫忙，她依然要公私兩兼顧。短時間內面對突變，教她疲於應對。猶幸在困惱、吃力的當兒，對生活、對親子關係，以至對香港這城市，有了新認識、新體會。雙職媽媽回溯三年來迎變、應變及轉變，一抹暖意流淌心窩，且聽她娓娓細道。

疫下校園：教學環境翻天覆地

在中學執教中文科，亦擔任班主任。疫下學校停課，起初我和同事深感迷惘，既無助亦無奈，但不能夠停下來甚麼也不做。學校很多活動迫得取消或重新安排，可是沒法子準確計劃，因為疫情存在很多變數，政策也不斷變。有時計劃好一樣事情，但受政策限制，便要配合修改，一改再改，甚至三改。這種多次「推倒重來」的經歷，教人很疲累沮喪。

期間要經常與同事聯絡，商討調整教學進度、給學生安排學習材料、決定活動該取消抑或延期，還有考測、課業的安排等。因學校停課，老師需要拍攝教學影片，給學生預備在線學習材料。所以要重新學習一些軟件和電腦程式，例如 Edpuzzle、Kahoot!、Google meet、Google Classroom、Kami 等。本身對電腦科技所知有限，要重新學習電腦程式，實在不易，而

且家中沒有可以支援這些教學軟件的電腦，需要重新添置。

除了技術問題，拍攝影片也有種種操作障礙。由於兩個兒子年紀尚幼，疫情期間他們都在家學習，所以日間基本上沒有空間可供安靜錄製的！往往要等他們晚上熟睡後才能進行。起初不熟習，解說不流暢，總覺「食螺絲」，經常要重錄。錄畢後又要重看一遍，確認沒有錯誤。上載後，要再加上問題讓學生回答。因此一段二十多分鐘的短片，可能要花上幾小時才做好。

疫下家園：家校網課 兩難雙容

面對疫情初起，相當徬徨，特別是有陣子口罩和消毒用品的供應極緊張，無從購買。於是，每天就是拿着手機查看能否網購，上街買菜時又四處逛逛，碰碰運氣，寄望至少能買到一盒口罩。幸好當時家人在日本旅遊，給我們買來幾盒應急，否則不知道怎樣上街和上班。

由於學習模式改變，照顧小朋友方面也起了明顯的變化。丈夫工作很忙碌，受業務性質所限，只在疫情最嚴重的兩星期曾容許在家工作，其餘日子都如常回公司上班。兩個孩子的學業等事情，主要由我打點。他倆就讀不同的幼稚園，一個是 K2，另一讀 N 班，兩間學校都安排了 zoom 課堂，我也要為執教的中學主持網課，家中便要添置電腦、平板電腦，連無線上網計劃也要升級。

我和兩個兒子一同在家，他倆難免會經常呼喚「媽媽」，實在難以專心授課，加上小朋友有時候會哭鬧。為免尷尬和影響工作，最後我選擇返校進行網課。剛開始時的確遇到不少困難，例如孩子不懂得解除靜音回答老師提問，外傭姐姐不知道老師向小兒子交代了甚麼功課，還有電腦登入問題等。試過我在上課期間，接到老師來電指孩子沒有登入課堂，我要致電回家透過視像指導他怎樣做……那一刻都很自責：是否應留在家支援他們？慶幸他們在困難中學會自立，後來哥哥甚至能幫助弟弟處理上網課的事宜。

在家抗疫、三日兩夜 • Chan Take Hung • 1/2021
在疫情期間，盡量在家，只可以在家中搭帳篷，一樣玩得開心。

疫下心情：困境傳情更動人

　　三年來，有過許多深刻片段。開心的是，初期要留在家的日子，無法外出，由於不想孩子無所事事，所以經常跟他們玩遊戲、做手工、做小實驗、整甜點等。每天工作以外，就是花時間構思跟他們進行甚麼活動。有段時間公園圍封，

圖書館、戲院等公眾場所都關門，我們就和朋友成立了「周末抗疫小組」、「放電小組」，搜尋香港一些人跡罕至的地方，又或遠足，讓小朋友可以活動一下。最近重看那些相片，看到他們天真的笑容、好奇的眼神，這些相片記錄着我們當時是如何走過那段幽暗的日子。

若要選最最最深刻的片段，是一個平凡卻又十分觸動我的片段。記得有一天回家途中，孩子突然吐了一句：「雖然有疫情，但是我們都好幸福。」你知道嗎，作為母親，聽到孩子由衷說這番話，真的感動得想哭！我身邊不少家長都覺得，疫情奪走了孩子快樂的童年，所以，我和先生很想去創造更多快樂、寶貴的回憶，讓他們覺得這幾年沒有枉過。

疫後我思：別被環境控制你的心

　　疫情帶來很多限制，我卻學習到：不要被環境所限。

　　疫情下停課，未能進行面授課，但不能成為停止學習的藉口，那便發展網課。雖然網課的互動有一定限制，但依然有學習、「見面」、分享的機會。疫情下許多娛樂設施關閉了，但孩子仍然需要活動。除了最初口罩相當短缺的時期，以及有家庭成員確診，必須居家隔離外，我們都會定期帶孩子外出做運動，接觸大自然，到不同地方走走。

　　疫情逐漸緩和，學校恢復實體上課，我發現很多學生已經習慣了窩在家中玩電子遊戲、看視頻，對窗外的世界不感興趣，這是很可惜的。

　　經過三年疫情，來到此間，想與大家分享：不要讓外在的環境奪走內心的平安、喜樂。

疫下不要「困獸鬥」

困難

在疫情之初,父母和子女享受了難得的親子時光。但疫情久未消退,父母與子女相處時間增多了,其管教責任與壓力亦隨之增長。

長期在家「困獸鬥」,和小朋友起衝突的時候,家長該怎麼辦?

面對各樣轉變,可以怎樣幫助孩子有更好的適應?

解困

1. 維持有質素的親子時間(例如專注陪伴孩子玩),有助建立孩子的安全感。

2. 接納孩子的情緒,孩子有焦慮不安,未必懂得用言語說出來,從而衍生其他行為(易累、專注力差、躁動)。家長宜放下批判,提供空間,讓孩子抒發內心感受。

3. 多肯定和讚賞（讓子女感受家長的認同）。

4. 對子女大發雷霆，輕則影響親子關係，重則影響自己以至家庭的精神情緒健康。

5. 照顧孩子亦要照顧自己的情緒：子女有他們的放鬆方式，父母也不需只圍繞家庭而生活，可安排輪流獨處或夫妻拍拖輕鬆時間（Me time and We time），對自己的整體情緒亦有幫助。

6. 家長要注意自己的精神健康，有需要緊記尋求專業人士協助。

資料提供：

麥永接精神科專科醫生
香港中文大學醫學院精神科學系名譽臨床副教授
香港中文大學醫學院賽馬會公共衞生及基層醫療學院名譽臨床副教授

梁詠瑤小姐
資深精神健康服務社工
香港中文大學精神健康理學碩士

在家工作 Work from home, WFH

背景

　　在家工作是疫情期間的特別安排。有機會與香港著名的家庭治療師李維榕博士就這議題討論，她分享了自己早前發表的一篇文章的觀點：對一些人而言，在家工作可以更彈性的處理職務、參與會議，把公務融入生活，對工作及家庭生活可以是一個不錯的平衡安排。不過，她指出這點不能一概而論，尤其是家居環境較狹小的人，甚至是劏房戶，他們會有完全相異的體會。另外，家中成員無法上班、上學，全部留守家中，面對經濟困難，更容易顯得沒有希望、整個家庭被隔離的感覺，這些困擾並不容易處理。

困難

以下列舉在家工作困難：

1. 未必有適當的工作空間，容易分心影響工作效率。

2. 雙職媽媽既要工作，又要照顧及督促在家的小朋友，更要兼顧做飯及家頭細務，預備防疫物資、糧食及日用品，影響工作效率之餘亦加倍受壓。

3. 工作及生活欠，如夜裏晚睡，早上遲起，午睡補眠等，其實完全打亂作息時間，影響睡眠健康，增加患情緒病風險。

4. 留家抗疫容易與家人生摩擦。

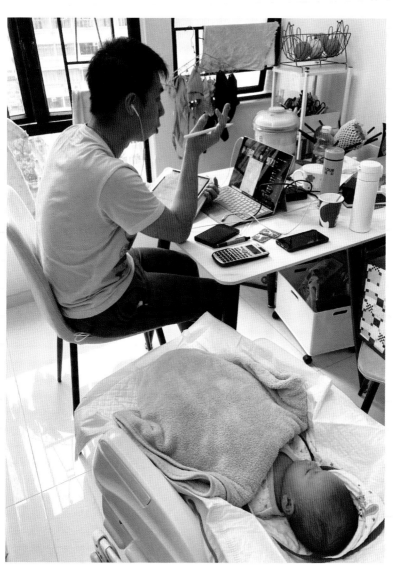

爸爸之日常．Wong TY．3/2021
在家工作，一邊處理公司事宜，一邊照顧初生嬰兒，不懶惰。

WFH 在家工作訣竅

困難

　　WFH，在疫情期間漸見流行，近期也有企業發展出新興的工作模式：「混合辦公」（Hybrid Work），既保留員工到公司上班，讓同事間能一起互動，同時也容讓員工在家工作，能顧及防疫的同時維護同事對家庭生活的需求。

1. 預先規劃工作進度：建立每天的行事曆，規劃整天的活動，依時完成須處理的事務同以小獎勵自我激勵例如提早完成任務，可品嚐精美小吃或休息片刻，從而帶來成就感。

2. 規律作息，以不變應萬變：宜定下固定的睡眠周期和規律的用餐時間，並維持居家活動和運動。

3. 定下公私活動界線：若家居空間充裕，建議劃出專用的工作間；如無法騰出獨立房間辦公的話，至少應該設置辦公桌，以防公私事務糾纏不清。

4. 促進家庭關係：在家工作期間，與家人共處時間大增，不免加劇了摩擦，因此大家須多加溝通，何妨趁此良機，與家人分擔家務、一起進行鬆弛練習或運動，既可增進感情，又可減壓和保持身心健康。

5. 當心出現「職業枯竭」/「精神健康電池」耗盡的問題：當事人感到身心疲累、出現多種痛症及生理不適，情緒顯得緊張煩躁，兼且精神渙散、辦事能力急降、態度消極、抗拒上班、迴避與上司接觸等狀況時，就要「充電」，切勿拖延至「電力耗盡」才行動，反會損壞「電池」。

6. 兩種「充電」模式：

- 工作與生活平衡：指認真工作之餘，亦要「懂得」下班，預留時間休息。

- 工作與生活融合：指「寓工作於娛樂、寓娛樂於工作」，只要安排適當，兩者或可結合。

資料提供：

麥永接精神科專科醫生
香港中文大學醫學院精神科學系名譽臨床副教授
香港中文大學醫學院賽馬會公共衛生及基層醫療學院名譽臨床副教授

撥開雲霧

有一線光

做個守禮者・Tony Li 企鵝仔・7/2020
平安出門，平安回家，快樂度疫境。

捉緊幸福・Pia・3/2021
守護彼此，緊握對方，共度餘生。

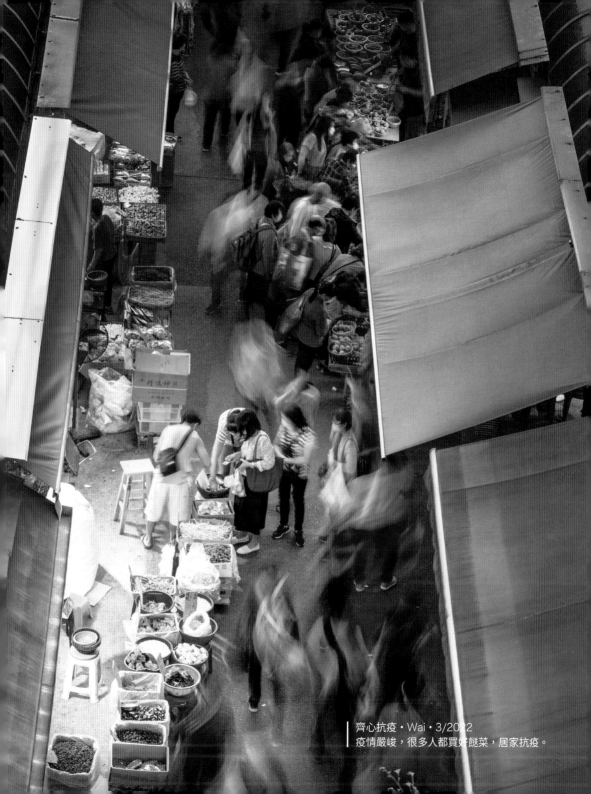

齊心抗疫・Wai・3/2022
疫情嚴峻，很多人都買好餸菜，居家抗疫。

罩不離口・Vince To・12/2020
任何時間為了保障大家，口罩也不能脫，即使你是在表演吹奏樂器。

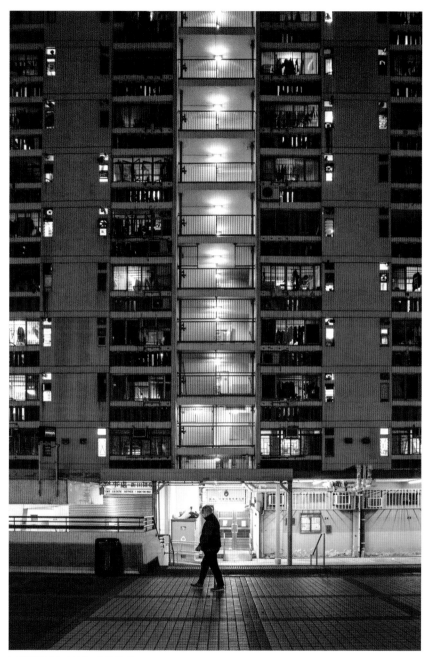

留家抗疫・Wai・1/2021
疫情下，大家都留家抗疫，晚上萬家燈火。

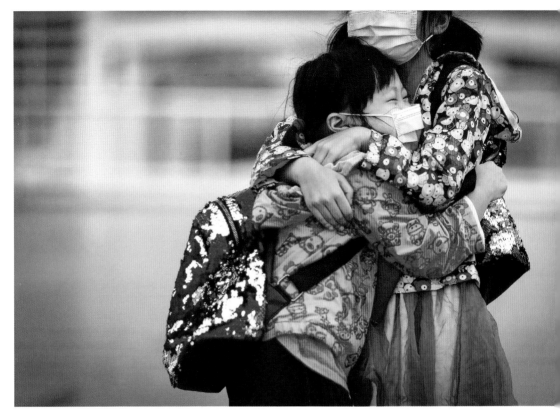

永遠在一起・Marche Wai・8/2020

揮春
ZhangBinLang・2/2022
過年了，排隊接揮春，雖是
疫情也不忘過年傳統的習俗。

無名英雄・Chun Chun・12/2020
清潔工人一直站在衞生防疫前線，這班無名英雄，值得我們讚許。

家裏的體育堂
賈洪生・5/2021

Staycation・Lion・4/2021
在香港 Staycation，感受旅遊的感覺。

永遠陪伴左右・Sophia Choi・5/2021
雖然不可外出，仍同媽媽一起去酒店吃喝玩樂。

香港真係靚・Dickie Choi・8/2021
疫情下大家都不能出外旅遊，但其實在本港都有好多好去處及娛樂。

躲狗狗・Lin Man・4/2021
即使不能去旅行，但到公園與狗狗玩躲貓貓，還是樂透。

棋逢敵手・Philip・11/2020
在公園下棋，保持距離，佩戴口罩，防疫意識足。

疫情下兄弟情・Christine Chan・4/2021
疫情下多了時間與好友相聚，並分甘同味，增進感情！

老有所依・Albert Lee・5/2021
母親一生為兒女無私奉獻，到年邁時兒女應盡心盡力去報恩。

溫馨的父親節
Albert Lee・6/2021
父親節能抽空和父親飲茶閒
聊,「疫」能令父親從心底
裏笑出來了。

放鬆心情追追星・Judy Tam・7/2021
雖然疫情揮之不去,只要久不久將生活轉移視線,也會很開心的。

球技傳承・賈洪生・8/2021

新春送暖行動・Yee Teresa・2/2022
當我們歡度新春佳節時，也應多關心有需要的人，分享愛，送上祝福。

陪伴・菲比・12/2021
最好的禮物是陪伴。陪您慢慢變老，直至您的人生落幕。

無敵是愛．Charles Yiu．9/2020
在中秋佳節燈籠的照耀下，讓我們更確信疫情永遠不能戰勝最真的愛。

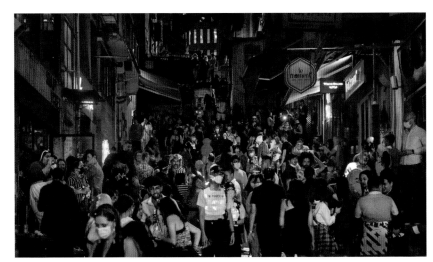

Trick or Treat? · Ashley · 10/2020
我不要糖果，我要口罩。

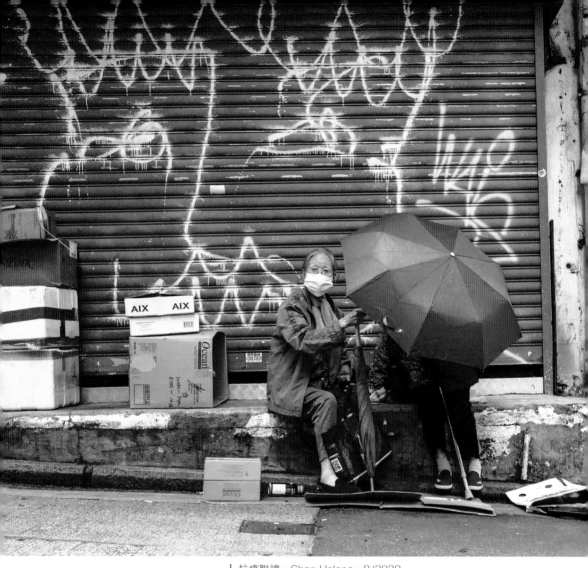

抗疫聯誼・Chan Helena・8/2020
疫情下我們需要遵守限聚令，但沒有影響互相支持和幫助的力量！

第四章：撥開雲霧 有一線光

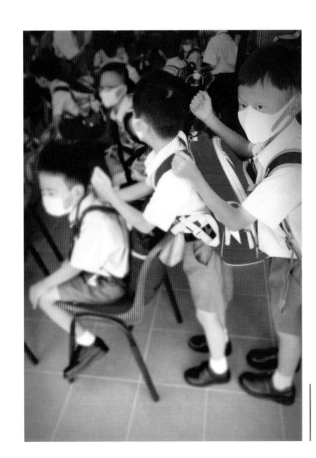

兄弟情
Teresa Yeung・9/2021
網上授課，可以學到知識。
回歸校園，就可互助互愛互動。

守護孩子・Albert Lee・6/2020
家長在疫情下教導小朋友戴着口罩看浪，守護孩子好榜樣！

疫 來 不 順 受　找 自 己 節 奏

2021 至 22 年，新冠肺炎疫情正熾，外訪為艱，向以趣味手法展示「世界零距離」的資訊節目，亦選擇留港啟動時光旅程，覓尋當年受訪者。2022 年 5 月播出的《尋人記 II》，首集找來「投訴王安仔」梁安國，引發全城熱議。節目中麥永接醫生隨主持方東昇前往探訪安仔，惟對談變聆聽，安仔盡展其有理要說清的本色。

自號「元朗特首」，安仔手握投訴「武器」，節目播出前，街坊對安仔的印象欠佳，甚至有憎厭之感。隨着節目播出，大家對安仔改觀了，發現他和普通人無異。相對於不少其他人，安仔敢於面對自己，對周遭問題不迴避，疫後普羅群眾面向種種情緒狀況，這種正面

的態度無疑甚具啟發性。故此，這裏特別摘錄安仔的個案，細列其「語錄」，希望增加大家對不同精神科狀況的認識，並結合一些維護精神健康的貼士，供大家參考。

防護抗疫 無驚無險

「現在疫情過咗，我無乜嘢，普普通通……現在我繼續戴口罩！」

「疫情我無嘢，仲同阿哥講：『阿哥你放心，咁多人死，你唔見我死！』我保持得好好。我話阿哥，有人鬧你：『咁多人死，唔見你死！』你唔好嬲，你要多謝佢。你知道一日死幾多人，係啲人身體唔好，我保養得好好，做好防護措施。所以千祈唔好嬲，仲要講：『多謝！

| 麥永接醫生跟《尋人記 II》主持們自拍留念。左起：李曉欣、黃曉瑩、方東昇。

多謝！大家咁話，我哋保養得好健康。』」

「中招，我梗係無中過！……傻人有傻福。」

「疫情期間，我都未驚過，驚就兩份。」

洗胃養生 乾淨要緊

「我朝頭早飲水，洗胃。天冷飲熱水，夏天飲冰水，或者普通水。飲完挖下個喉嚨，嘔返晒出嚟，清清個喉嚨……」

「我食嘢，煲湯好少落鹽。今日我煲咗海參，白灼煲海參。」

「我仲識作對聯，阿哥畀上聯，我作下聯。見阿哥一早唔飲水，唔食嘢，就去厠尿，我問佢，佢話：『戇居仔，春眠不覺曉起身去厠尿。』我就對下聯：『夜來沖涼聲老泥知多少』，人人都沖涼，你個身污糟，咪大把老泥。」

「疫情，要保持清潔，不過我屋企好污糟，每兩個禮拜有人來執一次屋，係家務助理。」

疫下失落 理應補償

（防疫措施有何影響？）「教會都唔返到，但無乜嘢。我會打電話畀我阿哥，佢會照顧下我，有時佢會打畀我。」

（疫下限制多，大家不開心怎辦？）「啲人唔開心？咁啦，啲政客有咩諗唔掂，試搵我去度吓橋。困住出唔到街，咪畀啲津貼佢哋，有權利有義務，佢哋唔係犯吖嘛，佢哋唔出得街，你咪畀啲津貼，咪開心番！」

政府抗疫 派錢有計

「我打去特首辦，讚佢派錢。佢今年派錢，我打去教佢，你畀每人五張八達通，當時八達通最高每張一千。」

（若再有疫情，有何對策？）「咁咪照樣唔出街囉！到時至諗，現在未有事，我諗唔到，到時有事就諗到，可以急速咁諗到。」

我為人人 義務獻計

「如果啲人有咩交通意外、勞工法例唔對辦，可以搵我……」

「你有咩困難，我同你諗計仔，但要睇下邊種症型！我有計仔，話畀市民知，要透過電視講，唔係市民點樣知！」

（為何樂於助人？）「做生意果啲人，我要收顧問費，你有錢，我梗係要收錢……普通市民我唔收費，普通市民無賺我錢吖嘛！」

（開心到呢）

開心到呢！ 　　　　　　　　　　　　　相片來源：無綫電視《尋人記 II》

後語：我行我素快活人

　　安仔心水清，記性好，麥醫生問：「記唔記得醫生講過乜嘢？」他答：「記得，放低吖嘛！」

　　生活中他放下了多少，淺談之間難以定斷。不過，見他依然我行我素，開心過活。電視節目播出後，他欣然表示被人認出，甚至有人招呼他茶聚。說到此，他又機警的提醒麥醫生：「人哋話請飲茶，你要問清楚邊個找數先！佢找數，就佢請，但你唔好食嘢，捉字蝨，佢話請飲茶，無叫你食嘢，食嘢就撞板！」幽自己一默，抑或想逗樂他人都好，生活豈能缺少聲聲笑。

　　與安仔談天的日子，復活節將至，鍾愛復活蛋的他有何活動？他說：「我買咗復活蛋，佢一盒十隻，六十蚊，買咗六盒，我有六十隻復活蛋。以前我有好多隻，幾廿隻，唔記得啦！」這天安仔說包了餃子，可見他繼續維持一貫的生活規律，做自己喜愛的事，維持作息有序，相信有助他好好過活，走過疫境。

護心錦囊

自我肯定 去標籤化

背景

- 感謝《尋人記 II》在疫情第五波播出，為城內添上窩心暖意。安仔是第一集的受訪者，他隨心的說話，細味別具意思，譬如他面對疫情說：「我都未驚過，驚就兩份。」可見他從未懼怕疫情，但對於別人恐慌，他表示理解，更鼓勵人家披露感受，藉以減輕恐懼感。

- 安仔過往的一些表現、特質，透過精神科學的角度，對其狀況可以有表面以外的解讀，與精神科學的一些病症有關。安仔在鏡頭前剖白自我，節目播出後，觀眾對他有深一層的認識，街坊對他的觀感轉變了。

解困

- 從安仔亮相熒幕，不矯飾的分享個人歷程，及後周遭人對他的觀感有所改變，更獲得別人接納，整個過程有着「去標籤化」（destigmatize）的意義。

- 安仔彷彿是精神健康「去標籤化」的大使，勇於面對本身的問題、境況。疫情過後，社會大眾面對各種精神狀況，更需要他這種正面的思維，有情緒問題，切勿諱疾忌醫。

- 對精神病患者的標籤，除了由外圍群眾加添，很多時亦涉及當事人自我標籤（self-stigma）。安仔是一個正面的例子，展示先要自我接納，找機會與人分享，達到「去標籤化」。

資料提供：

麥永接精神科專科醫生
香港中文大學醫學院精神科學系名譽臨床副教授
香港中文大學醫學院賽馬會公共衞生及基層醫療學院名譽臨床副教授

疫下 Baby：度過，過渡

我叫 Brenda，我的生活與眾多城市人無異，由職場到工餘，都遊走在簇擁的人群中。這是城市生活的寫照，沒有人會質疑，即使牙牙學語的幼兒，也需要社交生活；亦沒有人想過熱鬧的生活場景可以如關燈般，剎那間聲沉影寂。

2018 年臨近聖誕節，我懷着孩子出席公司的派對，與同事歡渡佳節。派對過後兩天，女兒出生了。育嬰的日子繁忙，看着女兒一天天長大，幸福感油然而生。一家人時作親子遊，女兒對多彩多姿的世界充滿好奇，她開心的成長印記都被拍攝下來。2019 年 8 月，女兒九個月大的那一天，我和丈夫帶她參與「心晴影薈展笑容」慈善攝影展覽，與眾聚首一堂。

2019 年底，新冠肺炎在境外出現。2020 年 1 月 21 日，首宗個案進入香港。隨後疫情急劇惡化，蔓延全球，香港亦難倖免。慈善攝影展覽當天的情景，我仍清楚記得，轉眼卻變得那麼遙遠，因為這種大型人群聚集活動被剎停。疫情的變數難料，女兒剛一歲，我感到擔心不安。

初遇：無數問號 心生疑慮

我要照顧「疫下 Baby」，日子過得別具戒心，與疫情相關的事，即使瑣細，仍過目不忘似的。

2020 年 1 月 15 日，赫見一消毒用品廣告，宣傳字句竟寫下：「SARS 又再來臨了，你準備好嗎？」剎那間我心想：「這個廣告，

未免太誇張吧！」

同年 1 月 24 日，農曆大除夕，理應忙於辦年貨，家人卻叮囑我：「買多一點漂白水、酒精等消毒用品，遲些時候你想買都無貨呀！」那「提示」已超出溫馨的程度，幾近警告，我困惑：「你們毋須那麼誇張吧！」

疫情壓境之初，已呈快速升溫之勢。女兒尚年幼，我身為媽媽，面對這沒有預警的實況，越感憂慮，心下有無數問號：

「若染疫『中招』，怎麼辦？會否致命？」

「感染了，有哪些病徵？和感冒有何不同？假如沒有病徵，會帶來甚麼危機？」

「出街會不會很易『中招』？返抵家門時，要不要全身消毒？」

幼嬰抗病毒能力相對薄弱，身為媽媽滿腹疑團，言之成理。奈何答案無定向，言人人殊。我一度困

惑的「太誇張吧」表現，不旋踵竟變成集體反應。

「兩盒 Thx ！」這種如同笑話的網絡「留言」湧現，因為爭奪口罩、消毒用品的恐慌浪潮席捲各區，廁紙、米糧也被搶購一空，求

之不得。此等景像頓變生活「常態」。

「一罩難求」的悲鳴、控訴此起彼落。政府、廠商推動加緊生產，兒童口罩卻受忽視，欲購無從，遑論嬰幼兒用的口罩。當時我無計可施，女兒只好佩戴大一碼的口罩，又拜託友人幫忙製作布口罩。

應對：創意作樂 啟發孩子

非常疫情下育幼，大家無可避免變成不同程度的「新手媽媽」，只能摸着石頭過河。為發揮自助互助精神，並藉此獲取更多資訊，我加入眾多手機「媽媽群組」，還有「口罩情報交流區」、「口罩團購」、「消毒酒精資訊站」等有關購買口罩及消毒用品的群組。那段日子，上網候隊購買口罩成了生活的頭號要務。

為免女兒受感染，引發健康危情，我和女兒都減少外出，盡量遠離人群。只嘆顧此失彼，我憂慮女兒無法出外走動，活動量大減，加上鮮少與其他人互動接觸，必然阻礙生、心理的發展。

2020 年 3 月，防疫政策進一步收緊，戶外康樂設施被關閉、公眾處所實行「限聚令」。平日一家前往玩耍的公園遊樂設施被圍上，圍封膠帶在冷風中飛揚，格外顯得寥落。「我要入去玩！」女兒不知就裏的呼喚。我只能讓她在遊樂場外圍流連片刻。

女兒兩歲了，適齡入讀 N 班。但疫情嚴峻，學校停課，改上網課。我帶女兒到學校外圍走走看，隔着柵欄遠望空洞的校園，冷冷清清，小孩子追逐呼喊的熱鬧，多教人懷念！基於防疫限制，婚禮亦改為網上舉辦，我一家曾透過網絡「出席」友人的婚禮。

疫下 Baby 在此等情景下成長，留下不一樣的記憶，有點難耐，惟有期盼。

等候：變接觸者 臨危不亂

限制雖多，卻無阻我一家爭取空間共享天倫，為女兒的生活着色、添趣。

疫下留家的時間大增，我和女兒一起發掘「宅活動」的可能性，一起玩水、玩顏料、做小食，家居變成親子遊樂場。港人善「變」，疫下變出很多新花款，如「Staycation」，外遊既受限，就用心發掘本地的好去處。餐廳設人數限制，一家人要分桌坐，還要用圍板分隔。不過，重要是一家人仍可相聚。

疫情起起落落。未見盡頭。突然有一天，家人成為確診者，一家面對突如其來的隔離。與疫情風眼原有一段距離，轉瞬迫近眼前，起初難免擔心、無奈。

隨着家人須入住檢疫中心，我加入了「竹篙灣互助關懷群組」。隔離期間，我亦準備好「走佬袋」，隨時疏散；處身困局，能做的有限，惟有運用家中物資及創意，維繫家人的關係。

跨越：疫下收穫 昂首邁步

經歷三年的疫情，我發現香港人很有創意，充滿正能量：我們在

家中，發掘到更多有趣的事物。又重新發現香港，找到不少很美麗、很好玩的地方。山不轉，路轉；路不轉，人轉；人不轉，心轉。

環境似乎有很多局限和不如意的地方，但我們用心體會和堅持，學會轉換心態，一切都會過去。

想想這三年間，疫情教曉我們甚麼？我們學習到甚麼新事物、本身有甚麼改變？

到了疫情的第四年，願我們齊來邁出新一步，再往前走，繼續創造、發現更多的可能性！

疫後 BB・Dr. Ivan Mak・6/2020
疫下疫後，你我生活或多或少出了一些微妙變化，讓我們和你一起走過！（攝於香港迪士尼樂園）

疫後新世代　自強抗疫

背景

- 疫情三年來，小人兒由蹣跚學步到會跑會走，走過了不一樣的成長路。

- 一個六歲小孩的臨床個案，是疫後新世代孩子的典型寫照。就讀 K1 時，碰上 2019 年社會事件，位於銅鑼灣的學校經常停課，故無法上學。及後又遇上疫情，K2 起透過 Zoom 學習，K3 則經歷第五波嚴峻疫境。現在升上小學，才初次過正常的學校生活。

警號

- 疫後小孩的學習根柢普遍較遜，語言學習進度滯後。因為在課堂面授時，老師仍需佩戴口罩，有時 Zoom 課堂亦然，學生觀察不到老師說話時的嘴部變化，不懂得發音，對語言能力發展有負面影響。

- 人際交流及在社交發展是早期成長階段非常重要的一環。若學童經常倚賴電腦、上網，究竟會促進思考，提升反應，抑或引起各種不良後果，仍有待探究。

解困

- 總括而言，最理想的辦法是恢復小孩子的社交生活，鼓勵他們多進行課餘活動與人互動，哪管是好或不好的互動，讓他們從中摸索學習好的互動，小孩可結交友伴，互相支持；即使是些不好的互動，亦可推動孩子學習處理衝突。

- 給孩子機會參與比賽，無論勝或負，都是一環重要的學習經驗。

- 孩子的學業進度可以慢慢的扶持推進。

- 疫後新世代的確要面對一個相當特別的新挑戰，最重要是父母，以至社會大眾，一起和小朋友去面對這個疫後新處境。

資料提供：

麥永接精神科專科醫生
香港中文大學醫學院精神科學系名譽臨床副教授
香港中文大學醫學院賽馬會公共衛生及基層醫療學院名譽臨床副教授

護心錦囊
逆中求勝　疫後重生

　　過去三年香港經歷了非常艱難的時刻，新冠疫情肆虐，每個人的生活都大受影響，很多人的精神健康轉差。本文嘗試用正向心理學和接納與承諾治療，來為大家提供一些建議，希望能幫助大家逆中求勝，疫後重生。

　　正向心理學的主旨是研究和提倡正向心理和美好人生，並不否認人生存在痛苦和陰暗面，但卻相信只要我們掌握正確而有效的正面心態和行動，生活仍可以是美好的。正面心態如何才可以練成呢？首先是要學習正向思維。很多人誤解正向思維就等於相信明天會更好，但正向思維其實是關乎做人基本的態度，相信生命的可貴，相信人世間存在着真愛、價值和意義，是不會因環境的好壞而改變的；在困難的處境中，這些正面信念會顯得更為重要，是支持我們不輕易放棄的力量！

以上這點與近年流行的接納與承諾治療和訓練 (Acceptance and commitment therapy / training，簡稱 ACT) 有異曲同工之妙。ACT 告訴我們，每個人都渴望能過着充實而有意義的生活，因這樣才能叫我們內心真正地滿足。追求表面的享樂是好，但這種快樂不會持久，失去時可能會叫人更失落和痛苦，只有尋求有價值和意義的事情，才能帶來長久的滿足。

　　當然，在逆境和困難中，我們難免會產生負面的情緒，例如焦慮、擔憂、心情低落、恐懼、憤怒、內疚等等，這是自然不過的事情，我們無須抗拒或否認。情緒是我們遇事時自然的身心反應，有正面的功用，例如提醒我們要防備危險或威脅，採取行動以解決問題。當然，若果情緒反應過於激烈，甚至失控，令自己處於情緒風暴之中，我們便須適當地調節自己的情緒，讓自己安然渡過風暴。

調節情緒可遵從以下的步驟

1. 覺察和承認自己有情緒出現。我們需要敏感自己內心感受的變化。

2. 嘗試運用語言描述自己的心情。形容情緒可以令它變得更為清晰和較易被掌握，例如：我現在感到不安 / 憤怒 / 焦慮 / 內疚。

3. 留意情緒在身體哪裏最為明顯地呈現出來。強烈的情緒通常會在頭部、肩膊、胸口、腹部等地方最為明顯地感受到。

4. 接納情緒出現和存在，因抗拒只會帶來更壞的結果。接納情緒是願意友善地看待情緒，願意擁抱它並與它共存。

5. 嘗試帶着情緒去做對自己有益和有意義的事情。將焦點放在實際的行動上，不要太被心情左右。

6. 無論以上的方法有效與否，你都可以多些善待自己，對自己仁慈一些，因我們每個人都已很努力地去做好自己。生活有時的確不易，甚至非常痛苦，所以我們應多些體諒自己，對自己好些才是。

　　此外，正向心理學和 ACT 都共同鼓勵人活在當下，細味生活，因這是解除煩惱和增進快樂的良方。近年流行的靜觀修習，正是為了培養專注當下的能耐。問題很多時在我們腦海中不斷盤旋，揮之不去，只徒增煩惱。事實上，想得太多並不是好事，反而暫時放下糾結的思緒，專注此時此刻的經驗，投入當下的活動，做些喜歡的事情，如與人交談一下，或到郊外走走，欣賞大自然。多細味生活的每一刻，自然能帶來更多的樂趣。

還有，在逆境中可嘗試心存感恩和知足。如半杯水的比喻一樣，你可為只有半杯水而握腕慨嘆，也可為半杯水而感恩知足。我們要學習接受現實，但同時專注自己所擁有的，為此感恩，不視作理所當然。

　　最後，正向心理學相信獨樂樂不如眾樂樂，人是需要與別人有心靈的接觸，才不會感到孤單，才會覺得人生有意義。因此，無論環境怎樣困難，只要你願意與人分享，建立關係，一起努力，相信很多困難都會變得更有希望。不單如此，我們在困難中也可磨練出成熟而堅毅的性格，就像浴火重生的鳳凰一般。所以，中國文化中有危亦自然有機的看法是絕對正確的，希望能與大家共勉！

資料提供：

湯國鈞博士
聯合情緒健康教育中心創立人
國際語境行為科學協會香港分會會長
臨床心理學

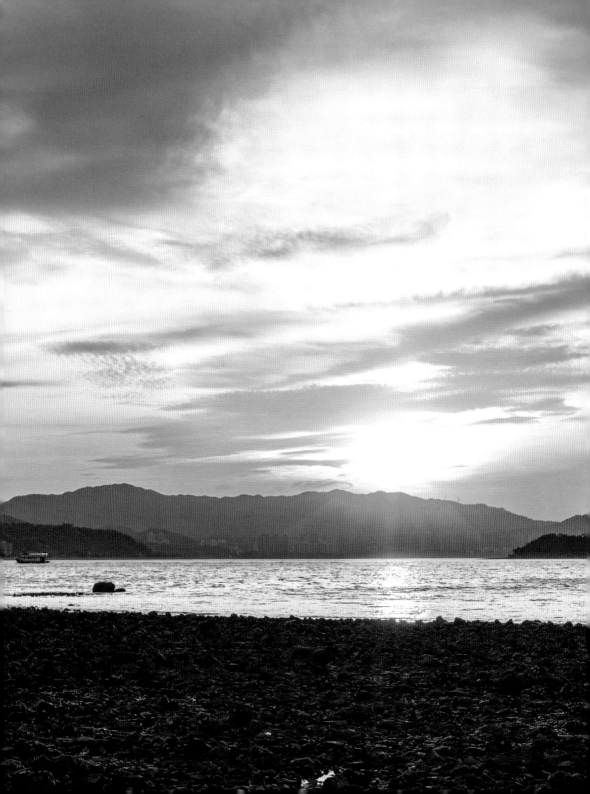

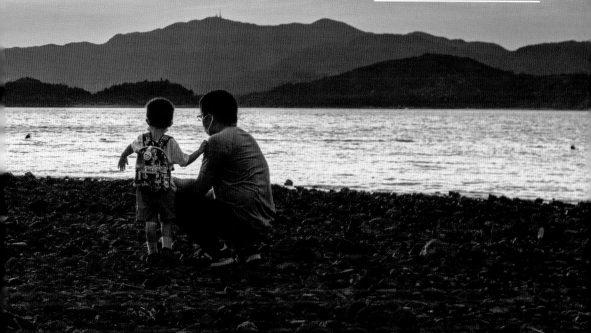

攜手走過

邁向晴天

攝影作品

「疫」境心影・「港」心情

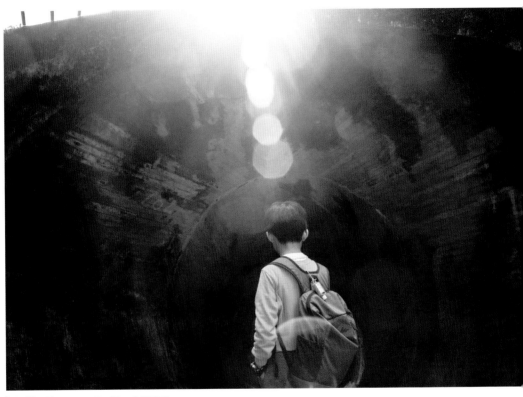

福從天降・Fung Ka Kit・2/2022
即使前面是疫情黑洞，只要我們懷着信心，希望的曙光一定來臨。

慢活的好處
Patrick Cheung・4/2021
疫情之下不能出遊，卻帶來從前
不顯眼的地方，原來是那麼特別。

出走疫情・朱長成・8/2020
無論天氣環境多惡劣，疫情始終會過去的。

One goal • Wing Chow • 5/2020
One Goal: Overcome COVID-19

孤城 • Vivian Wong • 11/2020
請努力堅持相信 2021 年將會見到光明。

疫見曙光・Mr. Chan・7/2020
疫情反覆，我們「疫」要樂觀，「疫」要施惠，互助互守，靜候曙光。

抗疫祈福・Judy Tam・6/2020
希望萬眾一心，集眾人力量去積眾善心，迴向疫情早日止息。

希望在明天
Billy Lie・2/2022
這新年氣氛顯得慘淡,遇着疫
情、天氣又壞。但總有過去的
一天,希望在明天。

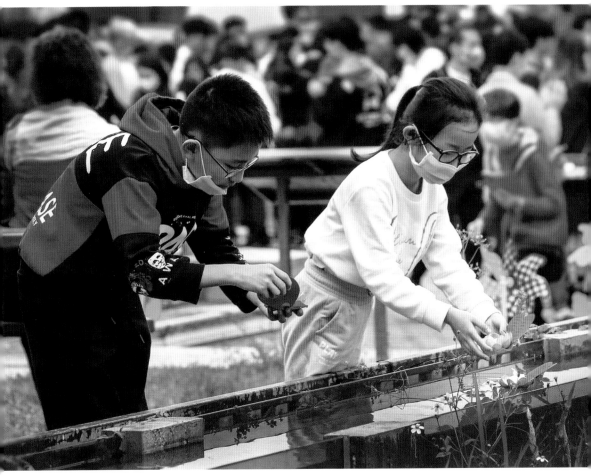

誠心許願・Irene Choi・5/2020
誠心許願，疫情快快過去，香港又重回昔日的風貌。

立足之地・Hilda Lin・5/2020
再艱難也有立足之地。

身體健康・Choi Wai Ha・6/2020
身處疫境，但坦然面對，保持身體健康，一定能愉快的度過這難關。

衝破霧霾，迎接黎明 • Ivan Au • 3/2022
但願疫情受控，百業復甦，黎明再臨。

「疫」轉時空・Derek Cheng・9/2020
走過時光隧道，祈萬象更新，回到疫情前。

久違的面孔 熟悉的親情
Selina Zhen・3/2023
三年未見的太奶奶，
通關後第一次見到曾孫，
又驚又喜，笑逐顏開！

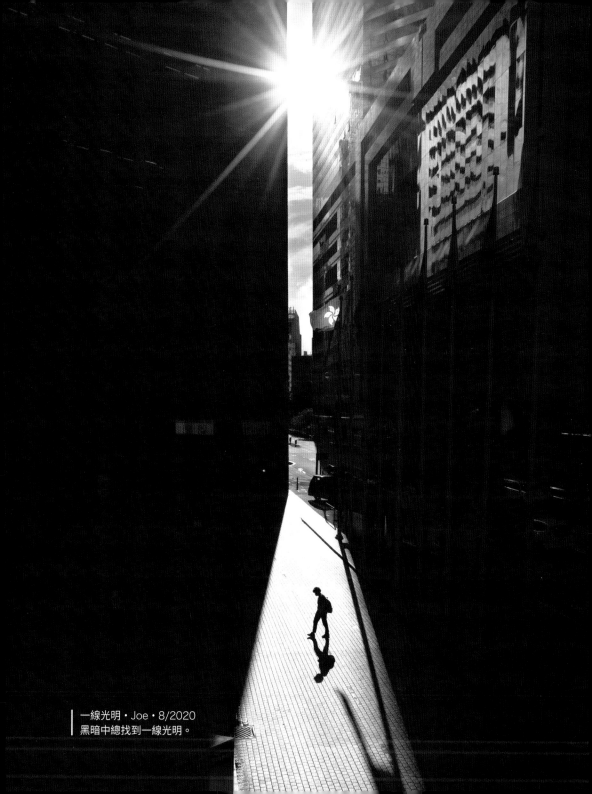

一線光明 · Joe · 8/2020
黑暗中總找到一線光明。

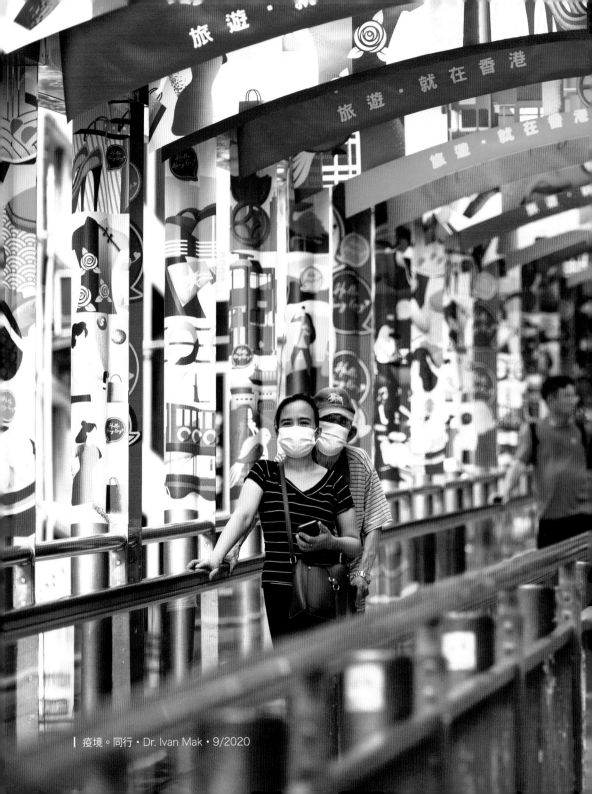

旅遊．就在香港

旅遊．就在香港

旅遊．就在香港

疫境。同行 • Dr. Ivan Mak • 9/2020

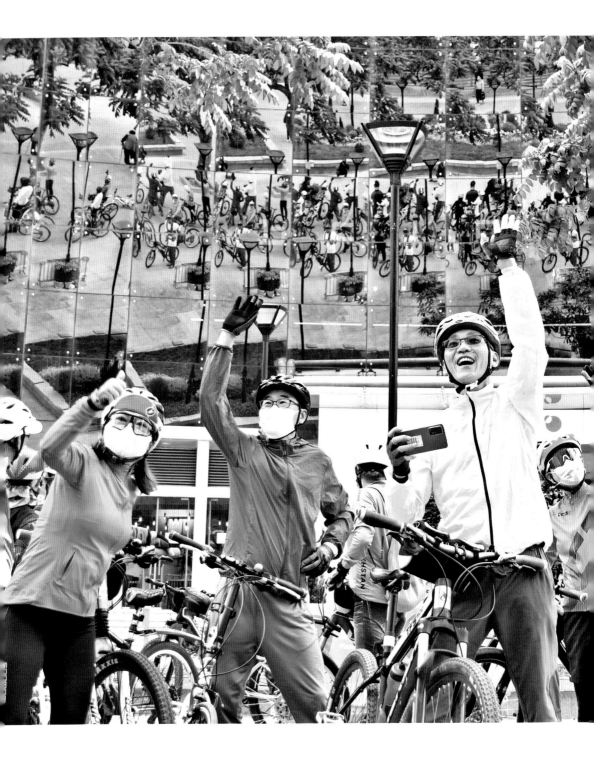

重踏新旅程
賈洪生・3/2023
社會復常，大眾雀躍，
民間健身活動不斷湧現。

攜手走過　邁向晴天

新冠疫情過後，社會復常，一切重新啟動，大家可以卸下口罩，能夠再展笑容。無疑，保持樂觀是必須的，但事情是否如此一面倒的向好？

世界衞生組織指出，新冠疫情大流行期間，焦慮症、抑鬱症增加了 25%。為此我想給政府一些建議，以應對疫情遺留下來的精神健康問題。

相對於歷時三個月的「沙士」，新冠疫情整整延續了三年。「沙士」，SARS，全稱 Severe Acute Respiratory Syndrome，即嚴重急性呼吸系統綜合症。此症來得很重，「Severe」；亦很急，「Acute」。剎那間，大家不知如何處理，社會各界十分無助，對病人衝擊很大，造成很深的創傷，演變成創傷壓力的問題。可是，新冠疫情歷時更長，全民因要保持社交距離，導致停工停課，經濟受重創，對各階層精神健康影響更廣更深。

回望三年疫情，由第一至第五的幾波疫浪中，各個階層人士普遍受到程度不同的負面影響，出現抑鬱症、焦慮症、失眠問題、強迫症等各種情緒困擾。當中有兩個高峰期：一是起初爆發的階段，其次是疫情第五波。

社會雖已復常，但疫情是否就此終結？抑或精神健康的影響尚未完全反映出來，各種問題會陸續浮現？政府可考慮在疫後進行全港精

神健康普查，了解疫情對全民精神健康的影響，從而探討需否加強相關的支援服務。

疫後心情：面對、渡過、跨越

這裏我想與廣大讀者及市民分享心情點滴：

首先，大家咬着牙關去適應、渡過三年疫境，現在進入「復常」的階段，部分人重拾工作，經濟壓力得以紓緩，不少人更趕忙出埠旅遊，大家看來都很開懷。不過，疫情歷時三載，期間不少人承受持續的壓力，導致種種情緒問題，可能要較長時間去復元，問題更有可能在再遇壓力下復發。「復常」之聲高唱，社會充滿着歡樂的聲音，但大家毋須趕急要自己的心理狀態與人看齊。也許你已習慣疫境期間的新常態生活，一下子復常反而未能瞬間適應。所以給自己一點時間過渡，持續留意本身的情緒狀態，有需要時應尋求專業協助。

其次，袁國勇教授相信，大流行肆虐的日子必定重臨，所以他建議我們必須做好準備，相信科學，同時兼顧自己（和家人）的心理健康。而想深一層，我們平日祝福他人「身體健康」的時候，到底是祝福人家維持良好的身體狀況沒甚麼病痛？抑或是祝福人家有足夠的能力、毅力去做運動，保持良好的生活及飲食習慣？我覺得後者更重要。今時今日，大家要關注的並非單純的身體健康，而是身心健康。一句「身體健康」，除留意體格上的各種狀況，還要讓心靈更加健康。

面對逆境的方法絕非一本「通書睇到老」。心理學上便有不同的應對範疇，包括靜觀治療、認知行為治療、正向思維、接受與承諾治療或家庭治療等。綜合各個方面我們有幾個要點與大家分享：

第一，無論採用哪個心理學治療方向，首要學習處理個人的情緒。不管是正常的、開心的或負面的情緒，都要嘗試了解，並加以面對。譬如發現自己工作能量耗盡，覺察可能已屆情緒問題的臨界點，那就要「停一停，深呼吸」，思考一下。

第二，嘗試運用認知的調整，改變心態。譬如面對將來，中國人常常只管向最壞的方面打算。其實，最壞以外，也要向最好的和最有機會發生的方面去想，才能建立較立體的思維，幫助個人面對逆境。行為上，我們亦要保持規律，如維持個人作息有序、維繫興趣，這是認知行為治療的方向。

第三，貫徹正向的思維。好像這次新冠疫情，大家摸不透它何時會完結，通關事宜又總是無結果。疫情令我們明白，不管如何辛苦，疫情總有完結的一天。保持着這個盼望，可帶領我們渡過逆境，有助推動自己不斷向前。希望今次疫境可以令大家有新的體會。

第四，淺談接受與承諾治療 (ACT) 的概念：世事並非個人能全面掌控，故我們要學懂「接受」生命的無常，要學懂放下，如放下以為一切可以在預期之內，硬要掌控將來的心態。

面對逆境，堅守自己的價值和目標，記着人世間仍然存在着真愛價值，不會因為任何環境轉變而消失。所以，無論處身順或逆境，不管過去、現在和將來，讓我們「承諾」繼續投放心力，維持與家人、朋友的關係，秉持互助互愛的精神。

景隨心轉 攝影自療

何謂「攝影自療」？

坊間常說音樂治療、攝影治療、藝術治療，都用上「治療」這字眼，但我更喜歡用「自療」二字。有時候，未惡化到病態，可以自行療癒一下自己，即使達到病態的情況，仍可作為輔助治療。「攝影自療」是以攝影作為媒介，將人內心的情感和情緒經驗，以相片表達出來，達到調節情緒、自我探索、促進身心平衡等效果。

疫情期間，社交距離導致人際間缺乏溝通，這是人類經常要面對的問題。相機是非常好的溝通工具，可以和被攝的對象溝通，不管是人物或物件，甚至是自己，可以透過攝影表達自己，作自我溝通，這種溝通對精神健康相當重要。

花攝・Ivan Au・2/2021
疫情下也可以快樂攝影。

當按下快門時，可以把抽象概念注入相片，用不同鏡頭 zoom in、zoom out，從而幫助人表達內心的痛苦、壓力。尤其疫情期間當大家承受了不少壓力和焦慮情緒，可以藉拍攝和觀察，面對自己的情感，以及面對自己內心的情緒，加以處理。

同時，攝影亦讓我們用多種角度去體會各種事物，過後又可以回顧照片，每每都會有新的體會，有助我們建立更積極的生活態度。

另外，按下快門那一刻，你可以領略「活在當下」的感覺。這時候，人正處於靜觀拍攝狀態，全神貫注地感覺着周遭的景物，聚精會神於拍攝這張照片，感受自己的情緒，接受現實的此時此刻。換言之，釋放快門的同時，亦是釋放情緒的好機會！

拍攝過後，鼓勵大家不要把照片只儲藏在手機或電腦中，應與人分享，記住生活中美好的事情。須知道，這些照片猶勝千言萬語，這些美好記憶可以永遠留在心底裏。

焦土長花兒 創傷後重生

最後，談談「創傷後成長」的概念。經歷如疫情此等大事後，究竟你有沒有成長？有否帶來一些反思？你有否更懂得感恩與感激？你有否重新思考人生的方向和意義？處身復常後的疫境新常態，你怎樣發掘個人的潛能呢？

你有否發現無論你身處順境逆境，陽光卻從來未離開過？

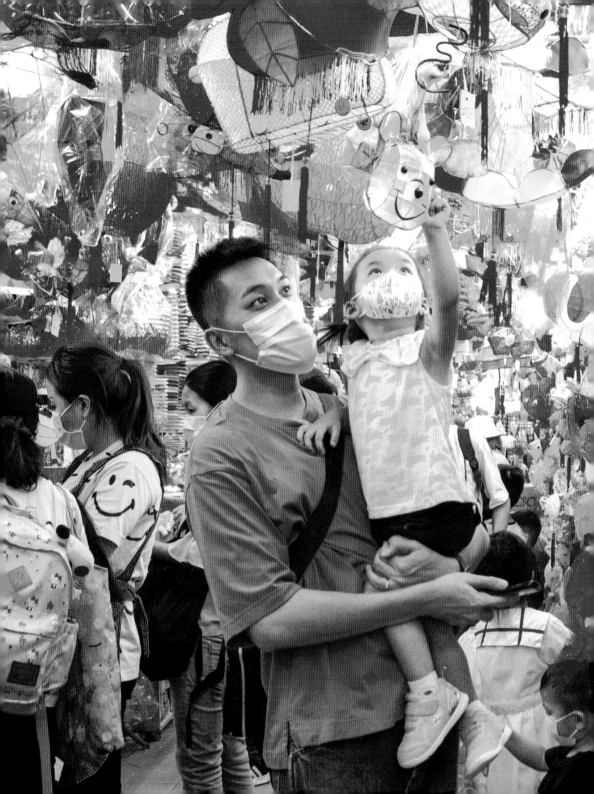

十年　心影薈

這裏通過相片與各位回顧「心影薈」自 2013 年 6 月 23 日創會，直至 2023 年 6 月 23 日所走過的路。

創會一年之前，我們曾與東華三院的「Radio I Care」網絡平台合辦了一項活動，由精神科醫生聯同精神病康復者，一起到中環拍攝照片。當時鄭萃雯亦在場為我們拍攝，見證「心影薈」成立的雛形。我們希望透過攝影為推動全民精神健康出一分力，喚起社會大眾對精神情緒問題的關注，對各種精神病患認識更多，不要迴避求助，接受診治。

2013 年創會典禮

　　「心影薈」在 2013 年 6 月 23 日舉行了成立典禮，那是一個特別的日子。回想 2003 年 6 月 23 日，是香港除去「沙士」疫埠名稱的一天，所以我們舉辦了「從攝影、看沙士、看人生」攝影展覽。在此之前我們和一群「沙士」康復者，聯同精神科醫護人員重返淘大花園，一起拍攝照片，藉以處理一些創傷後壓力問題。

「齊齊影影全家福」活動

2014 年，我們委託了獨立機構，進行關於拍攝「全家福」的全港性問卷調查。調查發現，有四成受訪者從未拍攝過「全家福」。顯然這家庭活動在當時並不普遍。我們在母親節當天發佈調查結果，鼓勵大家從當天開始多拍攝。

「全家福」照片可強化家人之間的關係，故後來我們也舉辦了一些義務拍攝計劃，例如為認知障礙症患者拍攝全家福照片。

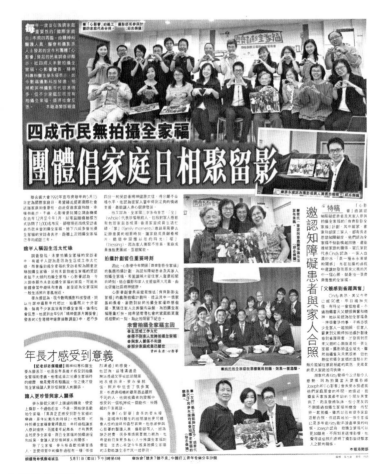

| 刊於《成報》。

「齊齊影影全家福」攝影比賽

同年又舉辦「齊齊影影全家福」的全港攝影比賽，繼續鼓勵大家多點拍攝全家福，促進家人間的關係，更提升各家庭成員的精神健康。

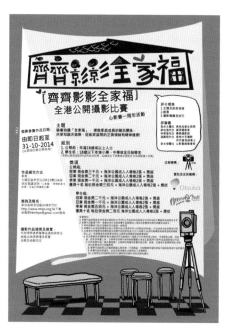

貝仕瑋家庭 睡前全家福。

「睡前全家福」奪得最有創意大獎。

「Look at MI 正視精神」攝影比賽

2017 年，聯同香港精神科醫學院、浸信會愛羣社會服務處合辦「Look at MI 正視精神全港公開攝影比賽」，以「正視精神」為題，希望鼓勵市民透過照片表達對精神健康、精神病患的理解和感受，減少大眾對精神疾病的誤解和歧視。

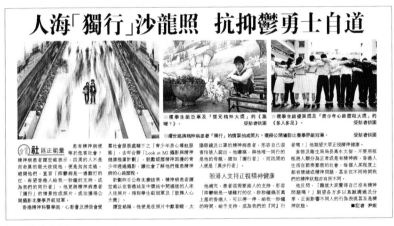

刊於《成報》。

人海「獨行」
精神病患者害怕被認出，媽媽卻是他的同行者。

「心晴影薈展笑容」活動

拍攝笑容，展露笑容。

2017 至 2019 年，連續三年與心晴行動慈善基金舉辦「心晴影薈展笑容」活動，希望大家多點展露笑容，多點拍攝笑容，多點欣賞展露笑容的照片，因這樣都有利於精神健康。

| 歷年一直積極舉辦不同的攝影活動，邀請市民參與。

| 西貢萬宜水庫地質公園攝影日。

「『疫』境心影・『港』心情」活動

　　多年來積極舉辦不同的攝影活動，邀請市民參與。因疫情來臨，受制於防疫措施，於是在網上舉辦「『疫』境心影・『港』心情」的活動。原本以為不久之後會隨疫情結束而完結，豈料延續了三年。

| 刊於《成報》。

「心影薈」十週年誌慶
——創會會長的話

　　攝影與心靈健康，彷彿風馬牛不相及的事情。可是，當緣分把它們連起來，卻產生了令人意想不到的化學反應。

　　十年前，一群精神科醫護人員及攝影界熱心人士因緣際會，成立了一個攝影會。十年後，昔日受訓中的醫生已晉升為資深精神科醫生，往日朝氣勃勃的年青人成為沉穩持重的父母，當日仍為工作拚搏的醫護及攝影界朋友正過着豐盛的退休生活……而我已從公立醫院轉為私人執業，期望能抽出更多時間，為公眾精神健康教育推廣而努力。

　　回看「心影薈」成立時的舊照片，不禁感慨時光飛逝，但也為彼此的相遇相知相惜感到窩心。光陰流逝，外貌改變，身分轉變，但我們當初的心願——透過攝影推廣心靈健康、薈萃分享文化——仍沒有絲毫改變。

　　「心影薈」成立初時，我們費煞心思、想盡辦法為學員找來數碼照相機，讓大家一起領略攝影的樂趣。科技發展一日千里，在這個人人機不離手的世代，智能手機拍攝的照片色彩自然，對比度高，已經取代入門數碼相機，甚至可挑戰中級以至高級照相機。無論你是用傳統的照相機，還是但智能電話，每當遇到開心時刻，如賞心的美食、怡人的景色，都要一一拍下來，讓相片令你更懂得欣賞這個世界；當你遇到難關低谷，負面情緒來襲，美食不再吸引，鮮花不再美麗，你也可以用相片將負能量宣洩出來，推開心中的烏雲，重拾心情應付挑戰。

　　攝影的過程可以幫助你表達自己的內心世界，且釋放情緒壓力。同時，我們更鼓勵你與其他人分享相片，尋找攝影及生活更深層的意義，為自己、甚至別人帶來祝福與關懷。

　　時光飛逝，「心影薈」已成立了十年了。組織內成員各有崗位，

雖然見面的時間不多，但深信大家的初心未變。在攝影過程中表達自己的內心世界、釋放壓力、與他人分享，並推動其他人為攝影、為生活尋找更深遠的意義。香港過去三年歷經社會事件、新冠疫情等重大事件，大家備受考驗，故我們希望繼續透過攝影，推廣精神健康。

如果你也認同我們的理念，希望你能繼續支持「心影薈」，一起推廣精神健康的訊息。

心影薈網址
http://www.mhps.org.hk

捐款支持
http://www.mhps.org.hk/donate.html

「心影薈」聯絡方法

地址： 中環皇后大道中 70 號卡佛大廈 10 樓 1007 室

電話： 3101 2988

傳真： 3101 2977

電郵： hkmhps@gmail.com

網址： http://www.mhps.org.hk

Facebook： http://www.facebook.com/mhps.org.hk

Instagram： https://www.instagram.com/mhps.hk/

鳴謝

「『疫』境心影・『港』心情」相片徵集活動橫跨三年，與疫情走過對等的路，感謝廣大市民、專家和知名人士踴躍參與，體現眾志成城精神，此間成就這本故事攝影集。

心影薈走過十年歷程，感謝全體委員不懈的努力，還有一直支持我們的多位顧問，對無私奉獻的各位義工，於此由衷致意。

疫情三載始走到復常，謹向各位醫護人員致以崇高的敬意。

最後，謹祝各位市民於此後疫情階段：
身心康健，活出更美麗的人生。

香港精神健康求助渠道

求助熱線

明愛向晴軒	熱線服務 （家庭危機）	24 小時	18288
醫院管理局	精神健康專線	24 小時	2466 7350
利民會 《即時通》精神 健康守護同行計劃	熱線服務	24 小時 （專人接聽）	3512 2626
浸信會愛羣社會服 務處精神健康 諮詢熱線	熱線服務	社工當值時間： **星期一至星期五** 上午 10:00 至 中午 12:30 下午 2:00 至 下午 5:00 **星期二** 晚上 7:00 至 9:00 語音資訊時間： 24 小時	2535 4135
社會福利署	熱線服務	24 小時	2343 2255
生命熱線	熱線服務	24 小時	2382 0000
香港撒瑪利亞 防止自殺會	熱線服務	24 小時	2389 2222
撒瑪利亞會	中文及多種語言 防止自殺熱線	24 小時	2896 0000

如對以上列載的機構資料有任何查詢，請直接與相關機構聯繫。

向精神健康專業人士求助

1. 家庭醫生 / 基層醫生

 家庭醫生 / 基層醫生曾接受一般家庭醫學的專業訓練。他們通常是經歷身體或精神健康問題人士的第一接觸點，有需要人士可向普通科門診（www.ha.org.hk）及私家醫生診所求助。

2. 精神科專科門診

 獲普通科門診或私家 / 家庭醫生的書面轉介後，由醫院管理局轄下的精神科專科門診跟進、診症、治療及檢查。新個案的輪候時間，須視乎門診服務的地區及病人的臨床狀況而定。網站：www.ha.org.hk

3. 私人執業精神科醫生

 可直接向私人執業精神科醫生求診，或經家庭醫生轉介。如欲查閱香港私人執業精神科醫生名單。
 網站：hkcpsych.org.hk/

4. 社會福利署 - 臨床心理服務

 服務包括：心理及智力評估和心理治療等，協助受困擾人士渡過難關。網站：www.swd.gov.hk

5. 香港臨床心理學家公會

 提供註冊臨床心理學家的聯絡方法及公會資訊。
 網站：www.icphk.org.hk/tc/

6. 註冊社工

 社工通常在學校、社福機構、社區中心等地點工作。他們主要協助求助者獲得最適切的服務以支援他們的生活，同時亦會為有需要人士提供輔導服務。

資料參考來源：Shall we talk 陪我講（以上名單未能盡錄所有服務，內容只供參考，資料如有更新，請按個別機構公布為準。）

社區支援服務 *

- 綜合家庭服務中心

 由社會福利署及受資助非政府機構營辦，提供輔導、小組及各類諮詢等服務以回應個人及家庭不同方面的需要。

各區「綜合家庭服務中心」服務地域範圍和聯絡方法

- 精神健康綜合服務中心

 由受資助非政府機構營辦，為有精神健康需要的復元人士、潛在精神健康困擾人士，以及其家人／照顧者提供一站式社區精神健康支援服務，包括由預防以至危機管理的社區支援、康復服務及地區教育工作。

下載「精神健康綜合社區中心」聯絡方法

Shall we talk 「陪我講」

- www.shallwetalk.hk

- 「陪我講」（計劃）是精神健康諮詢委員會自 2020 年 7 月起推行的精神健康推廣和公眾教育計劃。此一站式專題網頁載有常見精神健康問題、治療、求助、社區支援、活動等資訊。

* 資料出處：社會福利署 www.swd.gov.hk

本地精神健康在線支援服務

機構	熱線	對象
賽馬會青少年情緒健康網上支援平台「Open 噏」	WhatsApp/ SMS: 9101 2012 Facebook messenger: m.me/hkopenup	11-35 歲青少年（24 小時提供服務）
香港明愛「連線 Teen 地」	WhatsApp: 9377 3666	青少年
香港心理衞生會「輔負得正」	手機應用程式（星期一至五下午 2 時至晚上 10 時）	受情緒困擾的人士
香港小童群益會「夜貓 Online」	WhatsApp: 9726 8159 / 9852 8625	24 歲或以下青少年
香港青年協會「uTouch」	WhatsApp: 6277 8899（星期二至四下午 4 時至晚上 10 時；星期五至六下午 4 時至凌晨 2 時）	青少年
利民會即時通 JUSTBOT 精神健康聊天機械人	Whatsapp: 3001 5650	公眾人士
聖雅各福群會 6PM 網上青年支援隊	辦公室電話號碼：2609 3228 Whatsapp: 5933 3711	青少年及家長
香港撒瑪利亞防止自殺會「CHAT 窿」	網上聊天平台：chatpoint.org.hk（星期一至五下午 4 時至凌晨 1 時；星期六至日及公眾假期晚上 8 時至凌晨 1 時）	需要情緒支援的人士
香港神託會「天使在線」	WhatsApp: 9734 8185	11-25 歲青少年

（以上名單未能盡錄所有服務，內容只供參考，資料如有更新，請按個別機構公布為準。）

主辦	心影薈
著者	麥永接
主編	梁詠瑤
設計	Mat.W.

出版人	王凱思
協助	Christy Lu, Caia Lu, Caleb Lu
出版社	香港人出版有限公司
	WE Press Company Limited
郵寄地址	香港灣仔皇后大道東 109-115 號智群商業中心 14 樓
網址 / 網上書店	www.we-press.com
電郵	info@we-press.com
FB	wepresshk
IG	we_press

出版日期	2023 年 6 月 中國香港
印刷	亨泰印刷有限公司
ISBN	978-988-79340-4-2

書面相片	賈洪生
書背相片	張天宥
章節相片	鄭紫瑩，Miles Graphy，Albert Lee，Dr. Ivan Mak，Philip，Wai